THE ART OF
Paint Pouring

누구나 쉽게 푸어링

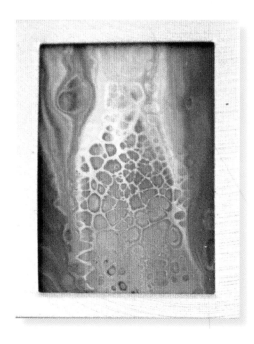
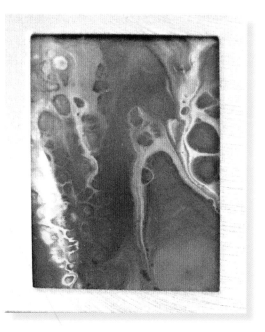

Amanda VanEver

THE ART OF
Paint Pouring

누구나 쉽게 하는 아크릴 푸어링

2021년 1월 18일 초판 1쇄 인쇄
2021년 1월 25일 초판 1쇄 발행

지 은 이 | 어맨다 밴에버 Amanda VanEver

옮 긴 이 | 김혜연
편집진행 | 정규일, 한연재, 국현철, 최정일, 안영준, 박선경

펴 낸 이 | 노영혜
발 행 처 | (주)종이나라
등 록 | 1990년 3월 27일 제1호
주 소 | 우)100-391 서울시 중구 장충단로 166 종이나라빌딩 7층
전 화 | (02)2264-7667
팩 스 | (02)2264-0671
홈페이지 | http://www.jongienara.co.kr

주문번호 CAH00048
ISBN 978-89-7622-803 1 03650
정가 18,000원

차례 Table of Contents

들어가며

어릴 때 저는 예술적인 감각이나 능력이 있다고
생각해 본 적이 단 한 번도 없었어요.

몇 년 전, 문득 제 자신이 틀렸다는 걸 증명하고 싶어졌어요.

우연히 푸어드 아트(Poured Art), 플루이드 아트(Fluid Art)라고도 부르는 아크릴 푸어링(Acrylic Pouring)을 인터넷에서 처음 봤는데 보자마자 흥미가 생겼어요. 물감을 푸어링(Pouring), 즉 부어서 완성하는 추상적인 종류의 예술이라 수많은 가능성이 있고 누구나 할 수 있거든요. 초보자든 전문가든 상관없어요. 수많은 기법과 스타일이 존재하니까요. 그래서 저 자신을 포함해 많은 아티스트들이 자기만의 독특한 솜씨를 곁들여 그 기법들을 완벽하게 갈고 닦으려고 노력하고 있습니다.

이 책은 필요한 재료를 알려주고 앞으로 점차 폭을 넓혀갈 수 있는 간단한 기법들을 소개하고 있어서 처음 시작하는 분께 안성맞춤이 될 거예요. 이 책에 모든 내용이 다 들어 있는 건 아니에요. 세상에는 직접 찾아보고 연습하고 만들어 볼 수 있는 다양하고 변화무쌍한 스타일이 많이 있으니까요. 그럼 함께 시작해 봐요!

도구와 재료 Table of Contents

아크릴 푸어링 아트를 시작하기 전에 필요한 재료들을 소개할게요.

채색면

아크릴 푸어링 아트는 여러 가지 재료를 채색면으로 사용할 수 있어요. 이 책에 실린 예제에서 사용한 주요 기법에는
캔버스와 나무를 사용했어요.

캔버스 푸어링 아트를 시작할 때
저는 캔버스를 사용했어요. 고품질의 전문가급 캔버스를
사용하기 전에 먼저 기본적이고 가격 부담이 적은
캔버스에 연습을 했죠.

캔버스는 온라인과 화방에서 다양한 크기로 구할 수 있어요.
정사각형이나 직사각형은 물론이고 타원, 원, 반원,
삼각형, 육각형 같은 모양도 있는데요. 이런 특이한 모양이
필요할 때 저는 주로 온라인에서 찾아보는 편이에요.

젯소나 프라이머 처리가 된 캔버스는 곧바로 작업에
들어갈 수 있어요. 또, 전문가급 캔버스는 만듦새가 튼튼하고
푸어링 아트에 필요한 많은 양의 물감을
충분히 소화할 수 있어요.

캔버스의 중앙 부분이 밑으로 처지는
현상이 발생했을 때는 뒷면에
스프레이로 물을 뿌리고 말려 주세요.
그러면 다시 팽팽한 상태로 돌아가요.

나무 나무는 온라인과 화방, 공예점, 대형 철물점 등에서
찾을 수 있어요. 다재다능한 재료라서 저는 나무를 좋아해요.
정해진 모양으로 잘려서 나오는 기성품도 있지만
내가 직접 원하는 모양으로 자를 수도 있거든요.
캔버스 프레임처럼 정해진 모양이나 크기에
얽매이지 않을 수 있어요.

물감을 섞을 때 들어가는 물 때문에 나무가 뒤틀리는 것을 방지하기 위해
나무에 먼저 프라이머나 젯소를 바르는 것이 좋아요.

화방이나 온라인 쇼핑몰에서
푸어링 아트 프로젝트에 쓸 수 있는
다양한 나무판을 판매해요.
얇고 작은 나무판은 큰 작품을 장식하거나 책갈피,
크리스마스 장식, 마그넷, 축하 카드를 만드는
용도로 사용할 수 있어요.
큰 나무판은 예쁜 수제 간판이나 시계를
만드는 데 쓸 수 있죠.
가운데가 처질 수 있는 캔버스와 달리 나무는
레진으로 마무리를 해주면 뒤틀리지 않아요.

기타 나무와 캔버스는 아크릴 푸어링 기법을 쓸 수 있는 채색면 중
단 두 가지에 지나지 않아요. 집안 곳곳의 소품들도 모두 작품에
사용할 수 있거든요. 예를 들어서 종이에도 물감을 부어서
카드나 책갈피를 만들 수 있어요.
화분과 꽃병도 푸어링으로 채색해 주면 정원과 탁자가
더욱 돋보이게 되죠. 이렇게 다양한 표면에 푸어링 아트을
접목시켜서 컵받침, 마그넷(장식용 자석) 등의 여러 소품을
만드는 방법은 104~127쪽에 나와요.

물감

다이소용 아크릴 물감

푸어링에는 아크릴 물감과 아크릴 잉크,
펄(메탈릭)데코 물감 등을 사용해요.
다양한 브랜드를 선택할 수 있지만 주변에서 쉽게
구할 수 있는 브랜드를 쓰면 돼요.
화방에 가면 수많은 종류가 있을 거예요.
하지만 특정 브랜드나 색깔을 찾기 힘들다면
온라인 쇼핑몰에서 검색해 보세요.
물감을 고르려고 보면 튜브나 용기에 정보가 있을 거예요.
브랜드마다 브랜드명과 색상명, 색 견본, 배치 넘버,
용량, 투명도, 내광성 등을 표기하는 고유의 방식이
있기 때문인데요. 작품에 필요한 가장 잘 맞는 종류의
물감을 고르기 위해서는 '투명도'와 '내광성'이
무슨 뜻인지 알아두면 좋아요.

※ 추천물감 : 종이나라 비비드컬러 아크릴 물감

어떤 품질의 물감을 사용할지는 단순한 연습용인지 판매용인지에 따라,
그러니까 그림을 그리는 목적에 따라 달라질 거예요.
연습할 때는 저렴한 크래프트 물감이나 학생용 물감을 사용해도 돼요. 하지만 좀 더 본격적인 작품을 만들고자 한다면
색상이 선명하고 생생하게 표현되는 전문가용 물감을 사용하는 편이 좋겠죠.

투명도 물감의 투명도는 물감이 그 물감을 칠한 곳의 바탕을
얼마나 많이 가릴 수 있는지를 나타내요. 투명할수록 바탕이
더 많이 드러나 보일 거예요.

내광성 내광성은 빛에 노출되었을 때 물감이 변색되거나
바래지 않는 정도를 말해요.
따라서 물감 튜브에 표기된 내광성을 확인하는 것이 중요해요.
내광성의 높고 낮음이 완성된 작품의 품질에 영향을 미치니까요.

푸어링 미디엄

푸어링 미디엄은 물감을 푸어링 아트에
알맞게 만들기 위해 첨가하는 재료예요.
더 묽고 흐름이 좋아지게 합니다.
물감에 물을 너무 많이 섞으면
아크릴의 결합력이 떨어지거든요.
그러면 시간이 가면서 물감이 갈라지거나
조각조각 떨어져 나가서 결국 작품을
망치게 되고 말 거예요.
푸어링 미디엄은 아크릴 물감의 결합력을
보존해 주는 역할을 해요.
푸어링 미디엄은 여러 브랜드에서 나와요.
한국에서 저렴하고 쉽게 구할수 있는 미디엄은
종이나라 비비드컬러 푸어링 미디엄이 있어요.
하지만 조금 더 저렴한 재료를 찾고 싶다면
종이나라 착풀이나 만능본드, 또는
데쿠파주용 실러를 쓸 수도 있어요.

※ 데쿠파주(decoupage) : 그림을 그린 것처럼 보이게 종이를
오려 붙여 장식하는 기법

※ 추천 푸어링 미디엄 : 종이나라 비비드컬러 푸어링 미디엄, 착풀, 만능본드

첨가제

푸어링 아트의 핵심 요소 중에는 셀(cell)이라는
것이 있어요. 작품에서 찾아 볼 수 있는
동글동글한 패턴을 말하는데요.
액상 실리콘이나 디메티콘(dimethicone)을 이용해
이 셀이 만들어지는 것을 촉진시킬 수 있어요.
둘 다 온라인이나 화방, 철물점,
대형 마트 등에서 판매하는 여러 가정용품에
들어 있는 성분이죠.
가장 쉽게 구할 수 있는 액상 실리콘은 헤어오일
또는 세럼(serum)입니다.
어떤 제품이든 셀을 만들기 위해 사용하려 한다면
성분표를 살펴보고 실리콘 또는 디메티콘이
나열된 성분 중 두 번째나 세 번째 안에
들어가는지 확인해 주세요.
셀을 만드는 법에 대한 자세한 설명은
22~27쪽에 나와요.

그 밖의 핵심 도구

앞에서 언급한 것 외에 저는 다음과 같은 재료들을 꾸준히 사용해요.

· 물감을 섞고 부을 때 사용할 컵(일회용 종이컵 또는 플라스틱 컵)

· 물감을 섞고 저을 때 사용할 공예용 나무 막대

· 피부 트러블과 유독성 기체를 보호해 줄 니트릴 장갑과 방독 마스크

· 작품 뒷면에 붙일 테이프
 (뒷면을 깨끗하게 보존할 때 또는 마무리 작업에 필요)

· 청소에 사용할 종이 타월

· 여분의 물감을 받을 노루지
 (한쪽 면에만 왁스 처리가 된 종이)

· 남은 물감을 보관하기 위해 필요한 종이
 혹은 실리콘 재질의 베이킹 매트

· 셀을 만들 액상 실리콘

· 셀을 만들 요리용 토치 또는 부탄 토치

· 캔버스 사용시 받침대로 사용하는 메모 압정

메모 압정 사용 예

부탄 토치나
요리용 토치는 철물점이나
주방용품점에서 구할 수 있어요.
물감에 실리콘을 첨가했다면
토치에서 나오는 열이 실리콘과
반응해 셀이 만들어질 거예요.
토치를 사용할 때는 안전 수칙을
꼼꼼하게 읽고 소화기를
항상 가까이에 두세요.
더 안전한 방법으로는
공예용 히팅건을 사용하세요.

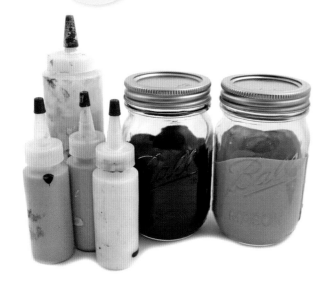

줄이고, 다시 쓰고, 재활용하고

도구를 재사용하거나 재활용하는 것도 가능해요.

컵에 든 물감이 마르기를 기다려 보세요. 물감을 벗겨내면 컵을 다시 쓸 수 있어요.

컵 외에도 햄 포장 용기나 요구르트 컵, 마가린/버터 용기, 유리병, 양념병도 물감을 붓거나 보관하는 용도로 재사용하기 좋아요.

또, 중고품 가게나 다이소, 벼룩시장에서 푸어링 아트에 쓸 만한 재료를 찾아보세요.

안전 문제

저는 가끔 제조사에서 의도하지 않는 방식으로 재료를 활용해요.

어떤 재료는 유독성 기체를 발생시키기 때문에 눈이나 피부에 트러블이 발생할 수 있죠.

그러니까 장갑과 방독 마스크 같은 보호 장비를 항상 착용해 주세요.

또, 소화기를 가까운 곳에 두고 작업 공간의 환기가 잘 되도록 해 주세요.

피부에 묻은 아크릴 물감은 비누와 물로 제거해요.

레진을 지울 때나 옷에 아크릴 물감이 묻었을 때는 소독용 알코올을 쓰면 돼요.

제품을 사용하기 전에는 설명서와 제조사의 주의 사항을 모두 잘 읽어 주세요.

아크릴 푸어링 스타터 키트 소개

비비드컬러 푸어링 키트를 사용하시면 푸어링아트에 필요한 재료를 한 번에 만나보실 수 있어요.

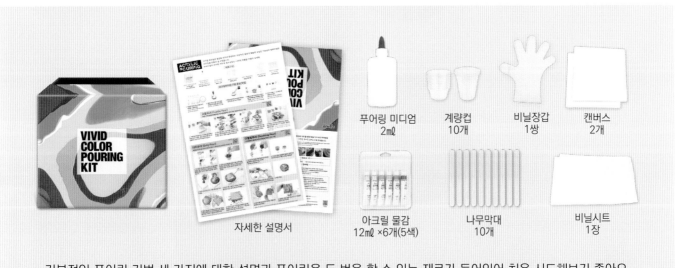

기본적인 푸어링 기법 세 가지에 대한 설명과 푸어링을 두 번을 할 수 있는 재료가 들어있어 처음 시도해보기 좋아요.

온오프라인 화방, 문구점에 '비비드컬러 푸어링 키트'를 검색해 보세요.

색채의 기초 *Color Basics*

어떤 종류의 미술 작품을 만들든 기초적인 색채 이론을 이해해 두는 것이 중요해요.
색은 그림의 전반적인 분위기와 느낌에 아주 중요한 역할을 하고,
색과 색의 조합이 보는 이에게서 다양한 감정을 끌어내니까요.

색이 어떻게 섞이는지, 서로 어떻게 작용하는지 알아 두면
푸어링 아트에 사용할 보색 팔레트를 구성할 때에도
도움이 될 거예요.

자, 이제 시작해 볼까요?

기본 색상환

색상환은 색깔들
사이의 관계를
보여주기 위해 사용해요.

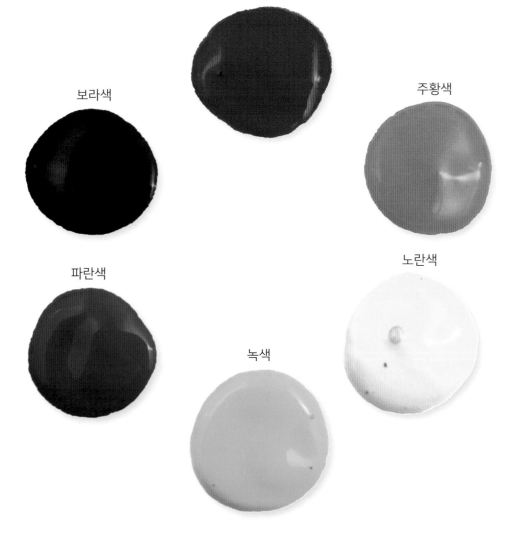

빨간색

주황색

보라색

노란색

파란색

녹색

원색과 이차색

원색은 빨간색, 노란색, 파란색을 말해요.
색상환의 다른 모든 색을 만드는
기초 색이자 다른 색을 섞어서는
만들 수 없는 색이에요.

원색을 섞으면 녹색, 주황색, 보라색을
만들 수 있는데요.
이런 색들을 이차색이라고 해요.

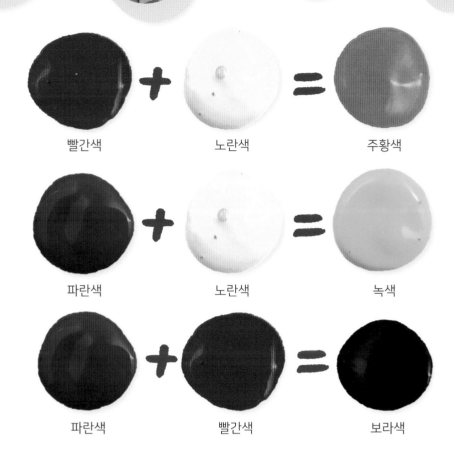

빨간색	노란색	주황색
파란색	노란색	녹색
파란색	빨간색	보라색

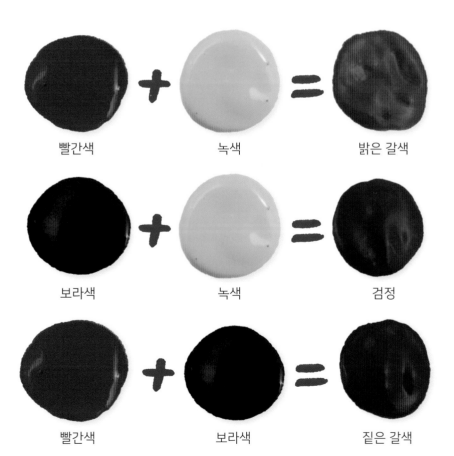

빨간색	녹색	밝은 갈색
보라색	녹색	검정
빨간색	보라색	짙은 갈색

이차색을 섞을 때는
탁한 색이 만들어지기도 해요.
푸어링 아트를 작업할 때는 이 점을
염두에 두고 색을 선택해 주세요.
이차색을 함께 사용할 수는 있지만
물감이 너무 묽거나
지나치게 많이 섞일 경우
최종 결과물이 원래 색을 잃어버린
우중충한 색으로 나올 수 있어요.

삼차색

원색과 이차색을 함께 섞으면
삼차색이 만들어져요.
삼차색에는 '중간색'이라고도
말할 수 있는
귤색, 청록색, 자주색이 포함돼요.

샘플 컬러 팔레트

저는 다양한 색으로 팔레트를 구성해서 작품을 만들어 왔어요.

그 중에서 제가 가장 좋아하는 팔레트 구성을 보여 드릴게요. 펄(메탈릭) 물감을 포함하고 있어요.

저는 색깔이 눈에 확 들어오는 것과 펄 물감을 썼을 때 최종 결과물에 나타나는 반짝임을 좋아합니다.

여기 소개하는 팔레트들은 그저 제안에 불과해요.

자유롭게 여러 가지 색을 골라 나만의 팔레트를 만들어 보고 물감들을 섞어서 나만의 색깔도 만들어 보세요.

블랙, 레몬옐로우(펄), 화이트(펄) 브라운(펄), 그린(펄), 퍼플

프러시안블루, 그린(펄), 브라운(펄), 화이트(펄)

레드, 버밀리언, 레몬옐로우, 옐로우그린, 코발트블루, 바이올렛

바이올렛, 실버(펄), 화이트(펄)

블랙, 레드(펄), 골드(펄)

레드, 옐로우오커, 브라운, 화이트

레드, 레몬옐로우(펄), 화이트(펄)

브라운, 실버(펄), 블루(펄), 화이트(펄)

물감 믹싱하기 *Mixing Paint*

물감에 물과 푸어링 미디엄을 섞는 믹싱 작업은
푸어링 아트를 작업하는 과정에서 중요한 단계예요.
하지만 매번 적당한 농도로 만들려면 연습이
조금 필요해요. 또, 사용하는 기법에 따라 각기
다른 농도를 선호하게 되기도 해요.
예를 들어 줄무늬 효과(86쪽 참고)를 내려면
물감끼리 지나치게 섞이지 않도록
물감을 조금 걸쭉하게 믹싱하는 편이 좋아요.
하지만 색이 서로 섞이는 것을 원한다면
조금 묽은 편이 좋겠죠.

물감을 믹싱할 때 실수로
물을 너무 많이 넣어서 생각보다
농도가 묽어졌다면
원하는 농도가 될 때까지
물감과 미디엄을 더 넣어 주세요.

배우는 과정의 일부라 생각하고 평소 사용하는 것보다 물감을 더 묽거나 되직하게 믹싱해서 사용해 보세요.
어떤 결과가 나오는지 확인해 보고 이 결과를 기준으로 삼아 만족할 만한 상태가 될 때까지
이리저리 바꿔 가며 믹싱 연습을 해 보세요.

물감과 미디엄을 섞을 때 덩어리가 생기면 물을 넣지 말고
덩어리가 사라질 때까지 계속 저어서 잘 섞어 주세요.
물을 너무 빨리 넣으면 물감 덩어리를 없애는 게 오히려 힘들어져요.

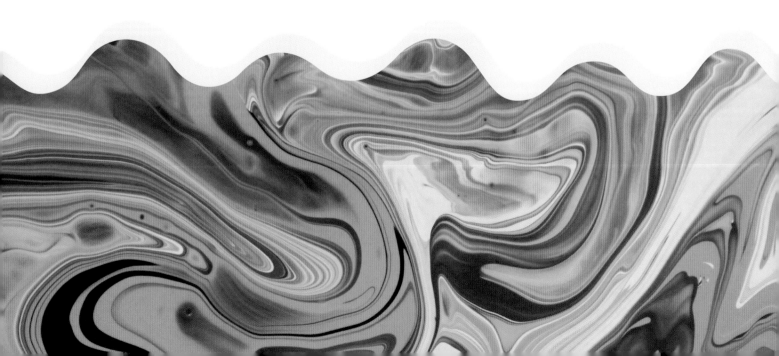

물감의 종류와 특징

8쪽에서 간단하게 물감에 대해 소개했는데요. 이제 더 자세하게 설명해 보려고 해요.
다양한 물감의 장점과 단점은 물론, 각각의 물감으로 낼 수 있는 효과와 기법에 대해서도 알아볼게요.

헤비 바디 아크릴 물감 유화 물감과 농도가 비슷한 전문가용
아크릴 물감으로 질감을 표현하고 아래에서 설명하는 임파스토(impasto) 효과를
낼 수 있어요. 헤비 바디 물감은 모든 푸어링 미디엄과
다 섞을 수 있지만 점성이 높기 때문에 푸어링에 알맞은 농도로 섞고 덩어리를
없애려면 시간이 오래 걸려요.

임파스토 기법은 물감을 두껍게 칠해서 붓이나 팔레트 나이프 자국을
눈에 보이게 남기는 것이 특징이에요.

추천

미디엄 바디 아크릴 물감 저렴한 학생용 물감으로 푸어링 아트 연습용으로 좋고
선택할 수 있는 브랜드도 많아요.
종이나라 비비드컬러 아크릴 물감을 사용해 보세요.
부드러운 점도가 특징이라 어떤 종류든 상관없이 푸어링 미디엄과 잘 섞여요.

소프트 바디 아크릴 물감 농도가 균일해서 미디엄과 섞을 때 덩어리가
잘 생기지 않고 다량의 안료가 들어간 물감이라
적은 양만 써도 충분해요.

플루이드 아크릴 물감 헤비, 미디엄, 소프트 바디에 비해
훨씬 묽은 물감이에요. 쉽게 흐르도록 만들어져서
푸어링 아트에 알맞고 안료도 많이 들어 있어서 소량만 써도
선명하고 생생한 작품을 만들 수 있어요.

아크릴 잉크 아크릴 기반의 액상 미디엄으로 푸어링 미디엄에 넣어서
쓸 수도 있고 일반적인 아크릴 물감과 동일한 방식으로 사용할 수도 있어요.
안료 입자가 아주 미세하고 마르면 내수성이 생기기 때문에 에어브러시나
스탬프 아트에도 활용할 수 있고 천에도 작업이 가능하죠.
푸어링 아트로 만든 작품에 장식이나 글귀, 실루엣 등을 추가하기에도
좋은 재료예요.

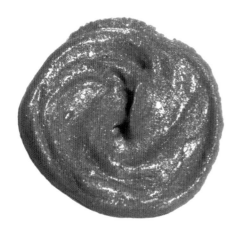

크래프트 물감 크래프트 물감(공예용 물감)은 학생용 아크릴 물감처럼
저렴하지만 다른 전문가용 물감은 물론, 학생용 물감보다도 안료가
적게 들어 있어요. 대신 굉장히 다양한 색깔로 나오기 때문에
원하는 색을 직접 섞어서 만들 필요가 없고, 잘 흐르는 농도라
물과 미디엄을 조금만 섞어주면 된다는 장점이 있어요.
또, 매트, 새틴, 글로스, 메탈릭, 초크, 아웃도어 등 마감도
다양한 형태로 나와요.

믹싱 비율

저는 실수를 거듭하면서 저만의 믹싱 비율을 찾았어요.
많은 연습 끝에 물감 1에 미디엄 2가 저한테 잘 맞는 비율인 걸 알아냈죠.

1	2

먼저 물감을 부어 주세요. 저는 30ml를 사용했어요.　　　　　그다음 푸어링 미디엄을 60ml 넣어 주세요.

푸어링 미디엄에 나와 있는 사용 설명을 잘 읽어 주세요. 소프트 바디나 플루이드 아크릴 물감의 경우 안료가
많이 들어 있어서 색이 진하기 때문에 물감 1에 미디엄 9의 비율을 추천하기도 해요.
푸어링 미디엄과 물감을 섞었으면 물을 서서히 조금씩 넣고 잘 섞어서 푸어링, 그러니까 붓기에 충분할 만큼 묽게 만들어 주세요.
물감과 미디엄을 섞은 농도가 얼마나 되직한가에 따라 물감 기준 1에서 2의 비율로 물이 필요할 거예요.

물감은 안료와 바인더로 만들어져요. 바인더는 안료를 잡아주는 역할을 하죠.
바인더에 비해 안료의 양이 많으면 색을 고르게 내기 위해
필요한 물감의 양이 줄어들어요.
헤비 바디, 플루이드, 소프트 바디 아크릴 물감은 안료가 듬뿍 들어 있어서
적은 양으로도 진한 색을 내고 캔버스를 균일하게 칠할 수 있어요.

푸어링 미디엄과 물감을 잘 섞어요.

천천히 물을 조금씩 넣고 섞어서 푸어링 작업에
적당한 농도로 만들어 주세요.

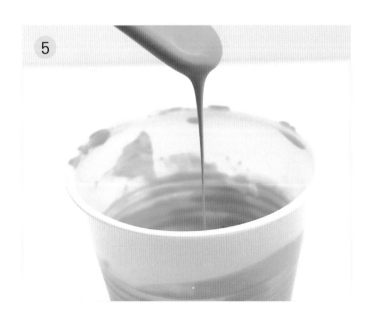

셀을 만들기 위해 실리콘이나 헤어오일 또는 세럼을
사용할 경우에는 믹싱한 물감에
한 두 방울만 넣어 주면 돼요.

셀 만들기 Creating Cells

아크릴 푸어링 작품에서 보이는 동글동글한 모양이나 패턴을 세포를 뜻하는 단어인 '셀(cell)'이라고 표현해요.

셀을 만들려면 액상 실리콘, 소독용 알코올, 디메티콘, 푸어링 미디엄인 플로에트롤(Floetrol) 등 몇 가지 제품을 사용할 수 있는데요, 제품마다 물감과 다르게 반응하기 때문에 어떻게 셀을 만들지, 어느 제품이 나에게 맞는지 도전과 실패를 거듭하며 찾아보는 과정이 필요합니다.

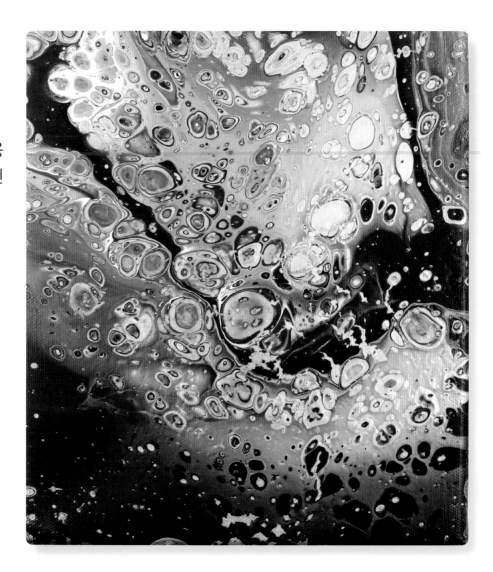

저는 앞에 언급한 제품을 모두 사용해서 셀을 만들어요. 이제부터 블랙, 골드, 그린(펄)물감으로 구성된 동일한
컬러 팔레트를 이용해 각 제품을 어떻게 사용하는지 보여 드릴게요.

실리콘/디메티콘

셀을 만드는 한 가지 방법은 액상 실리콘이나
실리콘의 일종인 디메티콘을 사용하는 거예요.
개인적으로 가장 쉬운 방법이라고 생각해요.
실리콘과 디메티콘은 가정용품이나 헤어오일이나 세럼같은 화장품에
들어 있기 때문에 상점이나 온라인 쇼핑몰에서 찾기도 쉽죠.
100% 액상 실리콘은 자동차 관리나 집수리에 사용되고
디메티콘은 헤어 오일과 세럼에 사용되거든요.
제품의 성분표를 확인해서 처음에 나오는 두세 가지 원료 중에 실리콘이나
디메티콘이 들어 있는 걸로 고르세요.

반드시 액상 실리콘을 사용하세요.
실리콘 코크는 효과가 없어요.

실리콘이나 디메티콘은 물감을 믹싱할 때 한두 방울만 넣어 주면 돼요. 너무 많이 넣으면 물감이 캔버스에서 떨어져 나가 움푹 팬
구멍이 생길 수 있어요. 실리콘이나 디메티콘을 믹싱한 물감을 원하는 방법으로 푸어링한 다음 캔버스를 기울이기
전이나 후에 (기울이기는 42쪽 참고) 토치 작업을 하는데요.
토치로 물감에 열을 가하면 실리콘/디메티콘이 물감과 반응해서 아크릴 푸어링에서 흔히 볼 수 있는 셀 구조가 만들어져요.

이 예제에서는 믹싱한 물감에 실리콘을 한 방울 넣었어요. 플립 컵 기법(44~49쪽 참고)을 사용한 다음 캔버스를
기울이고 토치 작업을 해 아름다운 셀 구조가 담긴 작품을 완성했어요.

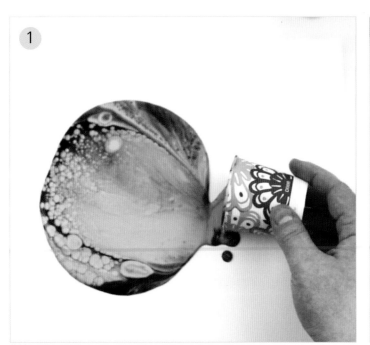

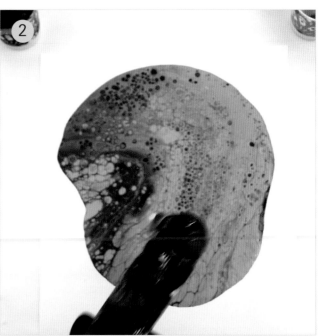

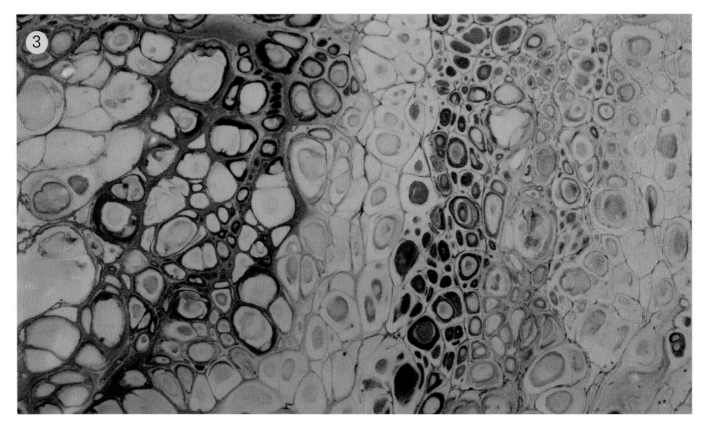

소독용 알코올

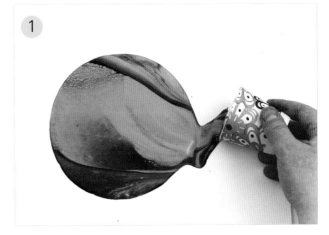

소독용 알코올도 실리콘이나 디메티콘처럼 셀을 만들기 위해
사용할 수 있어요. 개인적으로는 소독용 알코올로 셀을 만들기가
쉽지는 않다고 여기는데요, 알코올은 증발하기 때문이에요.
대신 실리콘과 달리 캔버스에서 흘러내린 여분의 물감을 보존하려고
할 때 첨가제를 제거하는 과정을 거치지 않아도 되죠(더 자세한 내용은
29쪽을 참고하세요). 알코올을 사용할 때 저는 단순히 물감을 믹싱할 때
넣는 물의 일부를 알코올로 대체하고 있어요.

소독용 알코올을 사용했을 때는 믹싱한 물감을 원하는 방법으로
푸어링한 다음 조심스럽게 토치 작업을 하는데,
이 때 주의가 필요해요. 소독용 알코올과 알코올이 증발한 기체에
불이 붙을 수 있으니까요! 항상 소화기를 손이 닿는 가까운 곳에 준비해 두세요.

이 예제에서는 푸어링 미디엄과 물감을 소량의 물과 섞고 물감이 더 묽어지게끔
소독용 알코올은 1~2 티스푼 추가해 줬어요. 이번에도 플립 컵 기법을 썼고요.
실리콘을 썼을 때처럼 셀이 뚜렷하게 생기지는 않았지만 그래도 아름다운 디자인이 만들어졌어요!

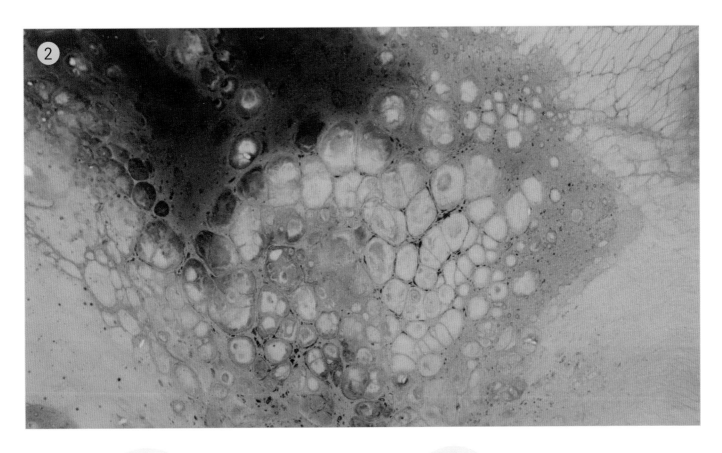

셀 전용 미디엄

저는 플로에트롤(Floetrol)을 사용했어요.
한국에서는 플로에트롤을 해외 직구를 통하여 구매할 수 있어요.
셀 전용 미디엄을 사용하면 실리콘을 추가하지 않아도 작품에
셀을 만들 수 있어요.

셀을 만들기 위해 셀 전용 미디엄을 사용할 때는 먼저 물감을
섞은 다음 플로에트롤을 넣어요.
플로에트롤 2, 물감 1의 비율로 넣고 잘 섞은 다음 물을 원하는
농도가 될 때까지 서서히 추가해 줘요.

이 예제에서도 앞에서와 마찬가지로
플립 컵 기법(44~49쪽)을 사용했고, 작품을 기울인 다음 셀이
생기도록 토치 작업을 해줬어요.

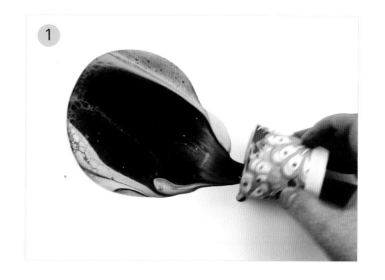

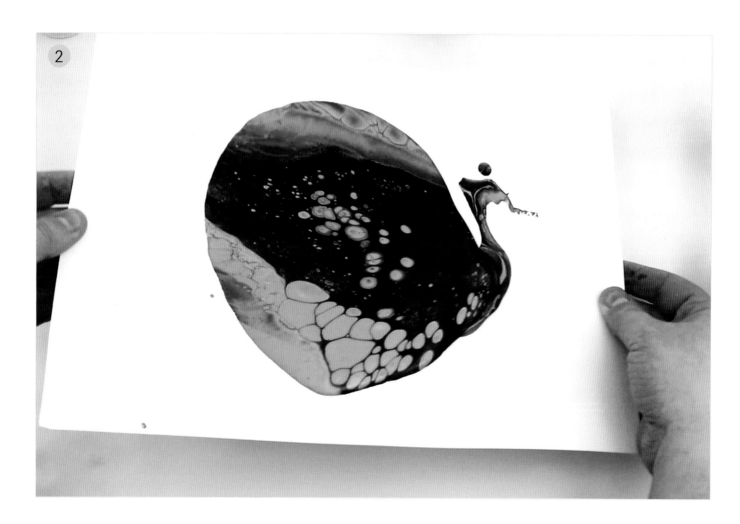

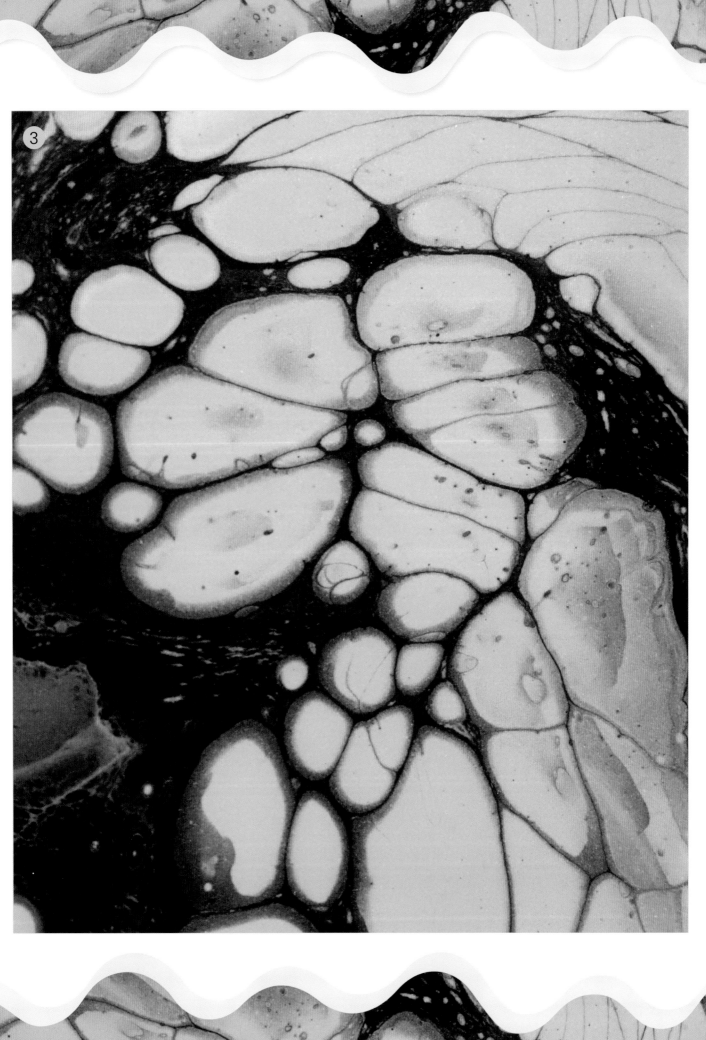

작품 마무리하기 *Finishing Artwork*

38쪽부터는 여러 프로젝트를 진행하며
아름답고 독창적인 작품을 만들기 위한
다양한 푸어링 기법을 소개할 거예요.
하지만 마무리 작업을 해서 작품을 잘
마감하고 보존하는 것 역시 중요해요.
이제 아크릴 푸어링을 잘 말리고
불순물을 제거해 마무리하는 방법과
팁을 알려 드릴게요.

건조

물감이 마르지 않은 작품을 평평하지 않은 곳에 올려놓으면
물감이 움직여서 디자인이 달라질 수 있어요. 표면이 기울어진
상태라면 물감이 캔버스에서 흘러내릴 수도 있겠죠.

작품을 처음 작업한 컵 위에 올려 두든 다른 곳으로 옮겨서
건조하든 항상 수평계로 표면이 평평한지 확인하세요.
수평이 맞지 않으면 작은 물건을 이용해 수평을 맞출 수 있어요.
캔버스 밑에 종잇조각을 접어서 받치기만 해도 수평을 잡아서
작품을 말릴 때 도움이 될 수 있어요.

캔버스 뒷면 네 귀퉁이 부분에 메모 압정을 꽂아주면
편리하게 사용할 수 있어요.

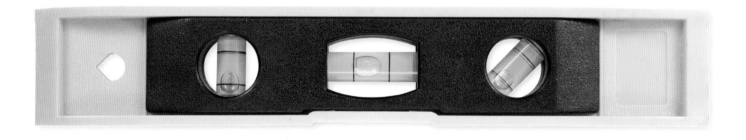

수평계가 없으면 스마트폰용 수평계 어플리케이션을 사용해도 좋습니다.

또, 작품을 말릴 때는 머리카락이나 먼지가 덜 마른 물감 위로 내려앉지 않게 덮어 주는 편이 좋아요.
저는 반려동물을 키우고 있어서 동물 털이 작품에 자주 들어가는데요.
아직 물감이 마르기 전에 털이나 다른 이물질을 발견했다면 이쑤시개로 조심스럽게 제거하면 돼요.

곤충이 달라붙는 경우도 있어요. 창문 근처나 야외에서 작업할 때 특히 자주 발생하는 일이죠. 이런 경우를 방지하고 싶다면 작품을
건조하는 탁자 위에 방수포를 씌워도 좋고 커다란 플라스틱 보관 용기를 뒤집어서 탁자 위를 덮어도 좋아요.

집에 있는 여러 물건들을 건조 중인 작품을 덮어두는 목적으로
사용할 수 있고 필요하면 개조할 수도 있어요.
저는 남편의 도움을 받아서 차고에 두고 있던 선반을 건조대로
변신시켰어요. 대형 비닐을 치고 비닐 중앙에 접착제로 지퍼를 달았죠.
선반에 그림을 올려 두고 지퍼를 닫아두기만 하면 임시변통이지만
그림 주위를 완전히 감쌀 수 있어요.

작품 건조 후 실리콘 제거

물감을 믹싱할 때 실리콘을 넣었다면 바니시나 레진으로 작품을
마감하기에 앞서(30~33쪽 참고) 먼저 실리콘 제거 작업을 해야 해요.
실리콘 잔여물이 바니시나 레진을 밀어내서 완성된 작품에 움푹 팬
부분이 생길 수 있거든요.

실리콘을 제거하는 방법에는 몇 가지가 있는데요. 저는 종이 타월과
소독용 알코올을 즐겨 사용하지만 소량의 비누와 물,
아니면 밀가루나 옥수수 전분 같은 가루를 이용해 실리콘을
흡착시킬 수도 있어요.

완전히 건조가 끝난 작품에서 소독용 알코올을 이용해
실리콘을 제거하는 방법을 알려 드릴게요.

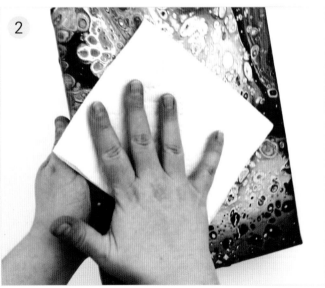

종이 타월에 소독용 알코올을 부어 주세요.

그림 위를 적신 종이 타월로 조심스럽게 닦아요.
테두리도 포함해 주세요. 타월에 색이 묻어나기도 하겠지만
작품이 망가지지는 않을 거예요.
그다음 알코올이 증발하기를 기다려요.
레진이나 바니시를 쓰기 전에 최소한 두 시간은 기다려 주세요.

실리콘 건조 TIP

비누와 물을 사용해서 실리콘을 제거하려면 종이 타월이나 수건을 비눗물에 적신 뒤 작품 전체에 조심스럽게 문질러 주세요. 그다음 깨끗한 물로 다시 닦아주고 건조해요.

옥수수 전분이나 밀가루 같은 가루로 실리콘을 흡착시키는 것도 가능해요. 작품 표면에 가루를 뿌리고 5분에서 10분 정도 내버려 둬요. 그다음 붓으로 가루를 털고 적신 종이 타월로 그림을 닦아내 가루를 전부 확실하게 제거해 주세요.

작품 보호하기

아크릴 푸어링 작품이 완전히 마르고 나면 그대로 둬도 되지만 바니시나 레진으로 마무리 작업을 해서 작품을 보호할 수도 있어요.

바니시

바니시는 액상이나 스프레이 형태로 나오고, 두 종류 모두 온라인, 화방, 대형 철물점 등에서 구할 수 있어요.

바니시는 마르면 내수성이 생기고 노랗게 변색되지 않아요. 또, 작품을 자외선에서 보호해 주는 제품도 있어요.

바니시는 마감 형태에 따라 글로스, 매트 등 여러 종류가 있어요. 글로스 바니시를 쓰면 작품에 반짝이는 광택이 생기고 색상이 더 선명하면서 생기가 넘쳐 보여요. 매트 바니시의 경우 조금 흐릿한 마무리감이 있지만 광택이 없어서 빛을 반사하지 않아요. 대신 색상은 덜 선명해 보이고요. 모두 어떤 종류의 바니시를 선택할지 결정해야 할 때 고려해야 하는 중요한 요소들이에요.

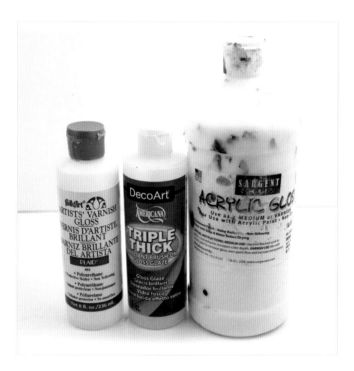

액상 바니시

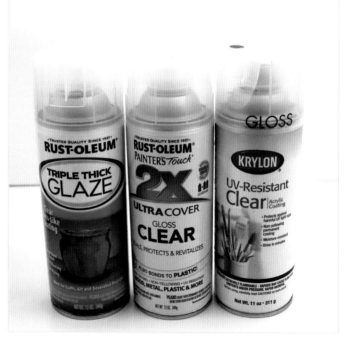

스프레이 바니시

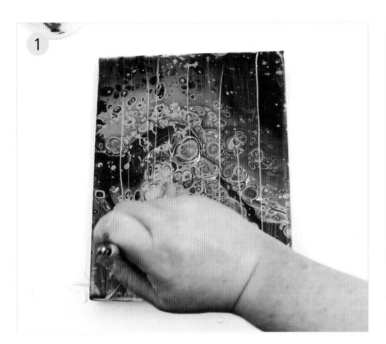

액상 바니시를 칠하기 전에 먼저 캔버스에 남아 있는 실리콘 잔여물을 제거해 주세요. 그다음 소량의 바니시를 캔버스 위에 붓고 붓으로 균일하게 펴 발라요. 바니시가 너무 걸쭉하면 약간의 물을 희석해서 캔버스에 발라 주세요.

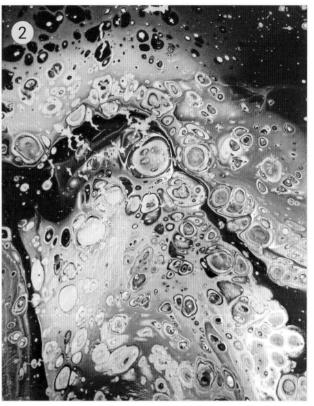

바니시가 완전히 마른 뒤 작품을 걸어요.

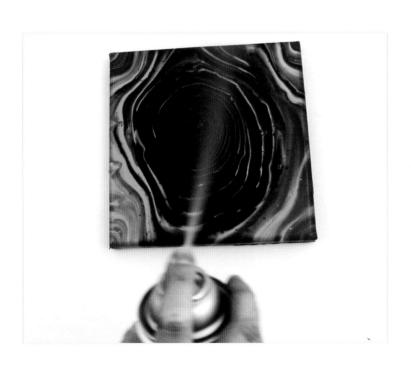

스프레이 바니시는 스프레이 페인트처럼 칠하는데 가연성이 있으니 환기가 잘 되는 곳에서 작업해야 해요. 사용하기 전에 안전에 관한 주의 사항을 잘 읽고 가까운 곳에 소화기를 비치해 두세요. 캔버스를 평평한 곳에 올려놓고 작품 전체에 바니시를 얇게 스프레이해요. 균일하게 발릴 수 있도록 한 번에 두껍게 바르는 것이 아니라 가볍게 여러 겹으로 바르는 편이 좋아요.

레진

제가 마무리 작업에 가장 선호하는 재료는
에폭시 레진이에요.
유리와 같은 마무리가 가능하고 색깔과
디테일이 눈에 띄게 살아나거든요.
저는 내구성이 매우 높고 방수가 되는 것은
물론, 긁힘도 방지가 되는 목공용 레진[테이블탑
레진(tabletop resin)]을 사용해서 작품 표면을
보호해요. 레진은 온라인이나 화방, 대형
철물점에서 구할 수 있어요.

레진에서는 독성이 있는 기체가 발생할 수
있으니 반드시 장갑, 방독 마스크, 고글 등을
착용해 주세요. 레진이 피부에 묻으면 소독용
알코올로 제거해요. 또, 요리용 토치나
공예용 히팅건을 쓰면 레진에 생긴 기포를
없앨 수 있어요.

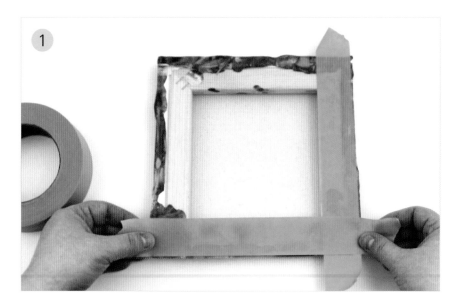

레진을 바르기 전에 작업 공간을 준비해요(38쪽 참고). 캔버스의 뒷면과 테두리에
테이프를 붙여서 작업이 끝났을 때 흘러서 굳은 레진이 있다면 테이프와 함께
제거할 수 있게 해 주세요.
그다음 레진과 에폭시 경화제를 동일한 비율로 컵에 넣고 잘 섞어 줘요. 항상 레진의
사용 설명을 잘 읽고 올바른 시간 동안 섞어 주는 것이 중요해요(대부분의 레진은 반드시
최소 3분 동안은 섞어 줘야 해요). 이제 굳기 전에 레진을 사용해 주세요.

레진을 섞을 때
기포가 발생하는 게 보이실 거예요.
기포는 레진을 붓고 난 뒤,
토치나 공예용 히팅건의 열을
이용해 제거할 수 있어요.

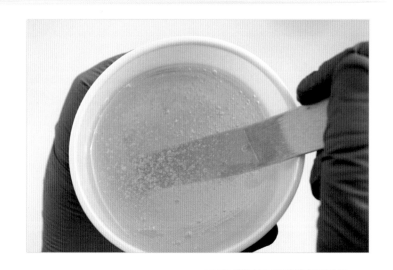

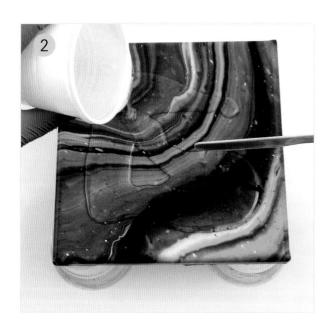

② 다음으로 레진을 작품 위에 부어 줘요. 캔버스를
기울이거나 나무 막대를 이용해 레진을 골고루 펴줘요.

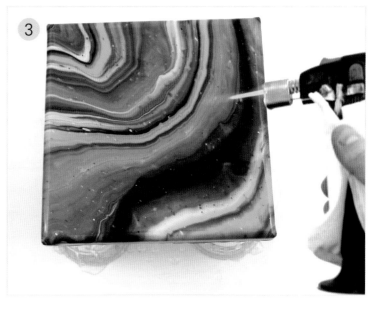

③ 표면에 토치나 공예용 히팅건으로 열을 가해서 기포를 제거해요.
이때 불꽃이 한 군데에 지나치게 오래 머물러 있지 않게 해 주세요.
그렇지 않으면 레진을 태울 수 있거든요.

④ 레진은 단단하게 굳으려면 약 24시간이 필요해요.
만약 캔버스에 레진으로 덮지 못한 부분이 있다면
24시간 후 다시 한 겹을 더 작업해 주세요.
테이프는 레진이 완전히 경화된 72시간 후에 떼어내요.

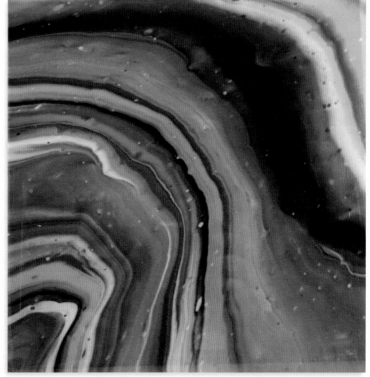

남은 물감의 보관과 활용
Saving Leftover Paint

재활용에 적극적인 분이라면 푸어링
아트는 아주 이상적인 기법이 될 거예요.
남은 물감을 다음 작업을 위해 보관해 둘 수
있는 것은 물론이고 부엌에서 쓰는 체처럼
오래된 물건을 활용할 수도 있으니까요.
(74~79쪽 참고) 남은 물감을 보관해 두면
쓰레기도 줄고 다른 프로젝트를 작업할
때 창의력 발휘에 도움이 되기도 해요.
저는 남은 물감을 노루지나 실리콘 베이킹
매트, 수채화용지 등을 이용해 가죽처럼
만들어서 보관해요. 이렇게 보관해 둔
물감은 주얼리를 만들거나(106~109쪽)
책갈피(116~119쪽), 축하 카드,
마그넷(124~127쪽)을 만드는 용도로
활용할 수 있죠.

용기에 물감 보관하기

물감은 유리병, 양념 병, 물병, 음료수 병 등 거의 모든 용기에
보관할 수 있어요. 저는 보통 물감을 길어야 이틀 정도
보관하고 그리 오래 보관하지는 않는 편인데요.
이렇게 단기간 물감을 보관할 때는 비닐 랩을 씌우고
고무 밴드로 고정하기만 해도 돼요.
더 장기간 보관하고 싶을 때는 밀폐용기를 사용하면 돼요.

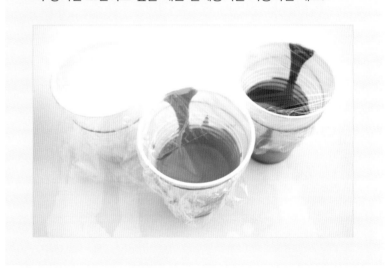

아크릴 가죽 만들기

이미 믹싱이 끝난 물감을 보관하려면 몇 단계를 거쳐야 해요.
남은 물감을 한 컵에 모아주세요.
물감이 준비되었다면 가죽을 만드는 데 사용할 재료의 표면에 원하는
방법으로 물감을 부을 수 있어요.
이 예제에서는 더티 푸어 기법을 사용했어요(38~43쪽 참고).

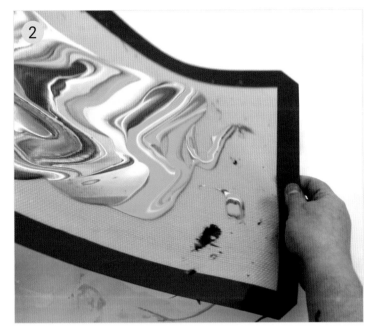

물감을 부어 주세요.
저는 실리콘 베이킹 매트 위에 물감을 부었어요.
그리고 매트를 기울여서 물감을 퍼뜨린 다음 평평한 곳에
올려놓고 잘 말렸어요.

믹싱한 물감에 실리콘이 들어 있다면
조심스럽게 토치 작업을 해 주세요.
물감이나 채색면을 태울 수 있으니
토치를 한 군데에 오래 대고 있지 않도록
주의하세요.

노루지나 실리콘 베이킹 매트를 썼을 경우에는
마르고 나면 아크릴 물감을 떼어 낼 수 있는데요.
이렇게 떼어 낸 물감을 '아크릴 가죽'이라고 해요.
수채화용지를 썼을 때는 물감을 떼어내지 못하지만
색칠된 종이 자체를 아크릴 가죽처럼 사용할 수 있어요.

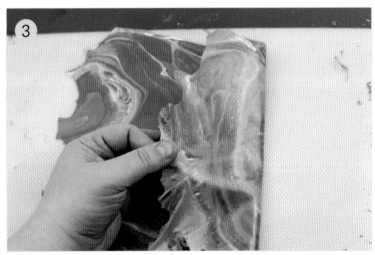

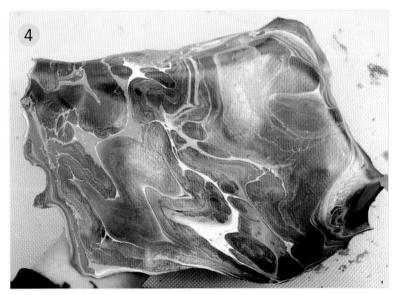

남은 물감을 말려서 사용할 준비가
끝난 모습이에요.

푸어링 프로젝트

Painting Projects

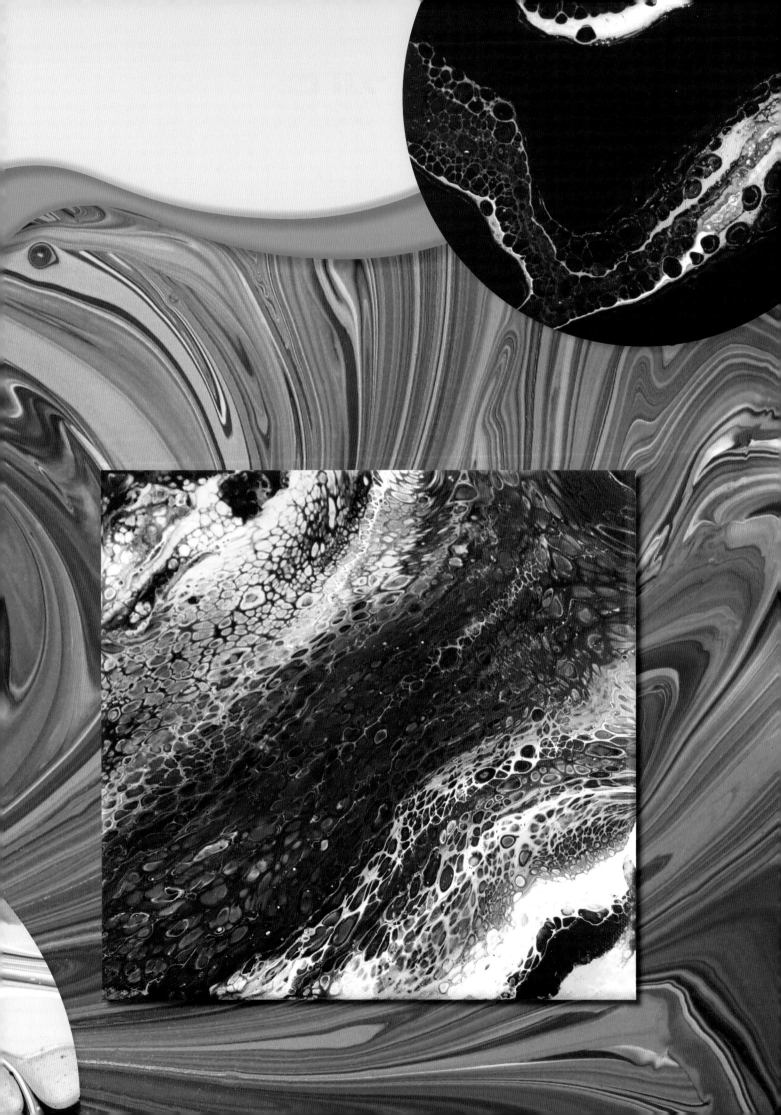

더티 푸어
Dirty Pour

더티 푸어는 제가 제일 처음 배운 푸어링 기법으로
가장 배우기 쉬운 기법에 속해요.
개별 용기에 각각 담아 둔 물감을 컵 하나에 부어서
섞은 뒤 캔버스 위에 붓기만 하면 되는 간단한 방법이죠.

도구와 재료:
- 비비드컬러 아크릴 물감
- 비비드컬러 푸어링 미디엄
- 노루지 또는 비닐
- 캔버스
- 컵
- 나무 막대
- 물
- 니트릴 장갑

셀 형성용 기타 도구:
- 액상 실리콘 또는 헤어오일 또는 세럼
- 요리용 토치 또는 공예용 히팅건

STEP 1
작업대 위에 노루지를 한 장 깔아 주세요.
비닐봉투나 신문지도 괜찮아요.
작업대가 물감으로 엉망이 되지 않게
덮어주기만 하면 되니까요.
캔버스를 컵 위에 올려 주세요. 저는 컵 네 개를
사용해 캔버스의 네 귀퉁이를 받쳤어요.
캔버스 뒷면 네 귀퉁이에 메모 압정을 꽂아도 좋아요.
캔버스의 높이를 높여주면 여분의 물감이 옆으로
떨어질 수 있어요.

컵 위에 올려둔 채로 작품을 건조시킬 예정이라면 수평계를 이용해 캔버스가 완전히
수평인지 확인해 보세요.

STEP 2

물감을 색깔별로 각각 별도의 컵에 담아
주세요. 그다음 푸어링 미디엄을 넣어요.
이때 푸어링 미디엄과
물감의 비율은 2:1로
맞춰 주세요.

저는 종이나라에서 나온 비비드컬러
푸어링 미디엄을 사용했어요.
흰색이지만 마르면 투명해지는
미디엄이에요. 마르기 전에는 물감의
색이 더 밝아 보이고 마르고 나면
어두워질 거예요. 푸어링 미디엄 때문에
변색되지는 않아요.

STEP 3

나무 막대로 물감과 미디엄을 믹싱해 주세요. 이때 덩어리가 생기지 않게 주의해야 해요. 물감 덩어리가 남아 있으면 캔버스에 물감을 부었을 때 눈에 띌 거예요.

다 섞었으면 믹싱한 물감이 푸어링에 알맞은 농도가 될 때까지 천천히 물을 넣어 주세요. 저는 한 번에 1큰 술 씩 물을 넣고 잘 섞일 때까지 저어줘요. 꿀이나 생크림과 비슷한 정도의 흐름을 만드는 게 목표죠. 물감이 너무 되직하면 캔버스 위에서 잘 움직이지 않을 거예요. 반대로 너무 묽을 때는 색깔이 모두 한 가지 색으로 섞여서 탁해지고 말아요.

작품에 셀을 만들고 싶다면(22~27쪽 참고) 지금 단계에서 실리콘이나 헤어오일 또는 세럼을 한두 방울 넣어서 섞어 주세요.

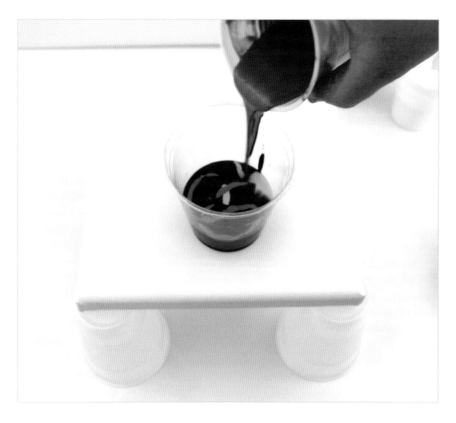

STEP 4

믹싱 작업도 마쳤고 캔버스도 준비되었다면 이제 푸어링(붓기)을 시작할 차례예요!

더티 푸어 기법에 사용할 수 있게 빈 컵을 준비해 믹싱한 물감들을 넣어 주세요. 물감을 넣는 순서와 양은 마음대로 정하면 돼요.

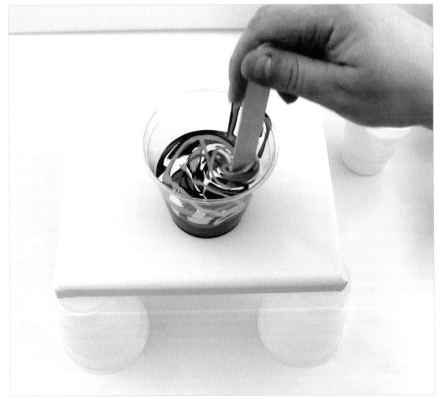

컵에 색색의 물감을
넣은 다음에는 나무 막대로
살짝만 저어 주세요.
지나치게 많이 섞으면
물감이 탁한 색으로 변할 테니
주의해야 해요.
이렇게 물감을 섞으면 색이
훨씬 잘 어우러진 조화로운
컬러 팔레트를 만들 수 있어요.

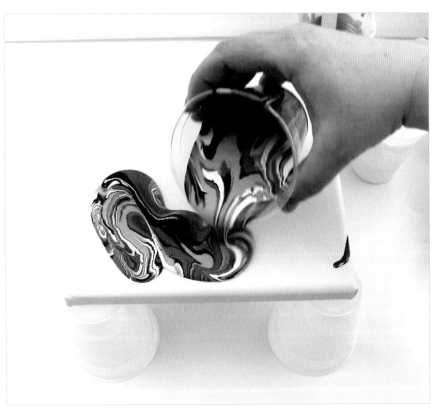

STEP 5
이제 물감을 부어요! 붓는 것도 마음 가는
대로예요. 캔버스를 대각선으로 가로 질러도
좋고 둥글게 부어도 좋고 가운데에 커다랗게
고이도록 부어도 좋아요.

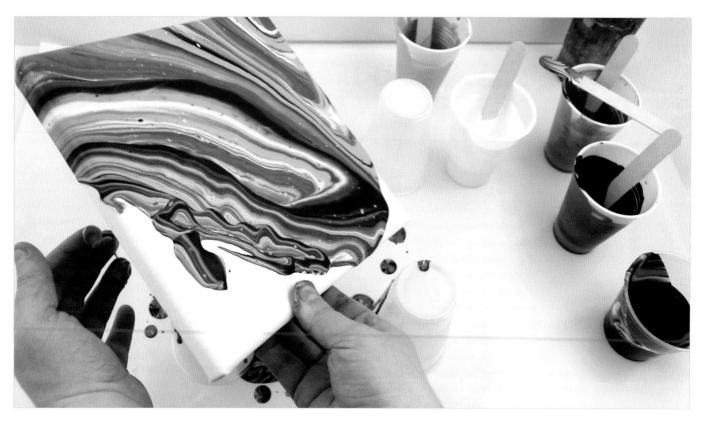

STEP 6

캔버스를 들어서 원하는 방향으로 기울여 주세요.
마음에 드는 디자인은 남겨 두고 마음에 들지 않는 부분은
기울여서 없애는 거예요.

물감을 붓고 기울인 결과가 마음에 들지 않아도 걱정하지 마세요!
컵에 물감을 더 담아서 캔버스에 조금 더 부으면 돼요. 물감이 이틀
정도는 마르지 않은 상태로 남아 있기 때문에 여유를 갖고 원하는
대로 물감의 움직임을 조절할 수 있어요. 전혀 서두를 필요가 없죠.

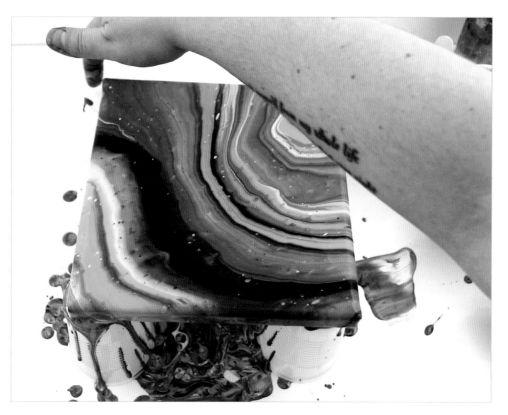

STEP 7

만족스러운 디자인을 만들어
냈다면 캔버스를 평평한 곳이나
컵 위에 올려서 물감이 마르기를
기다려요. 캔버스의 옆면과
테두리에도 물감이 완전히
칠해졌는지 확인해 주세요.
아직 빈 부분이 남아 있다면
남은 물감을 이용해 손으로
수정 작업을 해요.

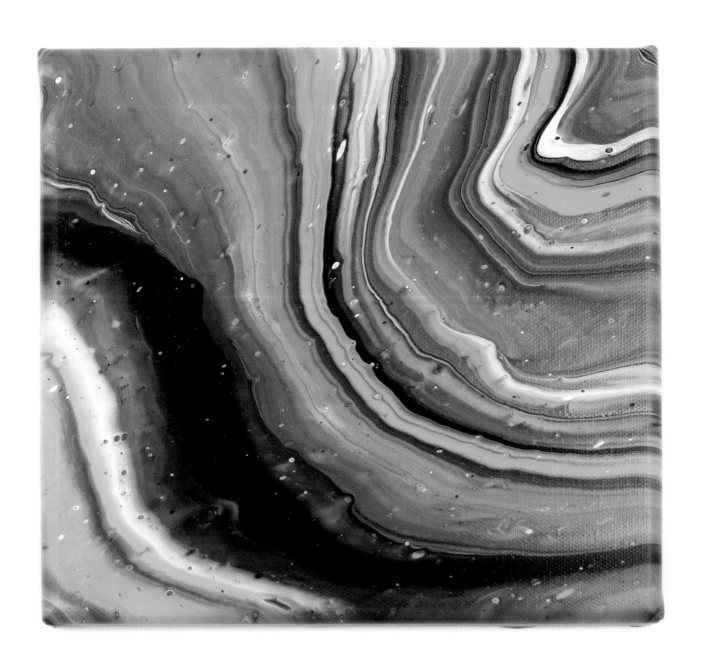

작품이 완전히 마르려면 최대 3일까지 걸릴 수 있어요.
온도와 습도에 따라 건조 시간이 달라질 거예요.

플립 컵
Flip Cup

플립 컵 기법은 또 다른 간단하고
잘 알려진 푸어링 기법이에요.
색깔별로 물감을 각각 믹싱한 다음 컵 하나에 넣고
캔버스 위에 컵을 거꾸로 뒤집어엎는 거예요.
그다음 컵을 치워서 물감이 퍼지게 하죠.
셀을 만들고 싶으면 실리콘을 넣으세요.
만들고 싶지 않으면 넣지 않아도 돼요.
이 기법을 쓸 때는 어느 쪽이든 상관없어요.

도구와 재료:

- 비비드컬러 아크릴 물감
- 비비드컬러 푸어링 미디엄
 (여기서는 셀 형성에 도움이 되는
 플로에트롤(Floetrol)을 사용했어요.)
- 노루지 또는 비닐
- 컵
- 캔버스
- 물
- 나무 막대
- 니트릴 장갑

셀 형성용 기타 도구:

- 액상 실리콘 또는 헤어오일 또는 세럼
- 요리용 토치 또는 공예용 히팅건

STEP 1

평평한 작업대에 노루지를 깔아 주세요.
이번 기법에는 20cm x 25cm 크기의
캔버스를 사용했어요. 캔버스는 여분의
물감이 옆으로 흘러내릴 수 있게 네
귀퉁이에 컵을 받쳤어요. 캔버스 뒷면
네 귀퉁이에 메모 압정을 꽂아도 좋아요.

캔버스의 크기에 따라 수평을 맞추기 위해 받침용 컵이 더 필요할 수 있어요.
또, 컵은 캔버스의 천이 아니라 나무틀을 받쳐야 한다는 점 기억하세요. 컵을 천 밑에 놓으면
작품이 마른 뒤 컵 모양 자국이 보일 수 있어요.

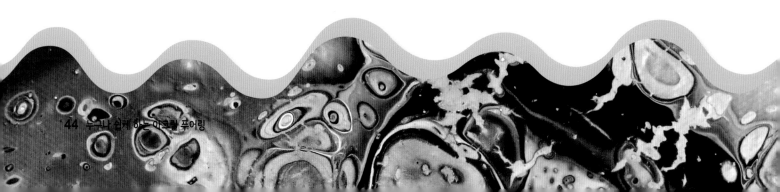

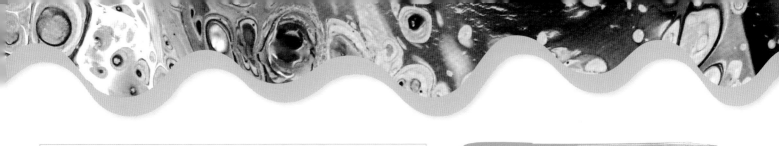

물을 너무 많이 넣어서 믹싱한
물감이 너무 묽어졌을 경우에는
물감을 조금 추가해서
다시 농도를 조절해 주세요.
여러 가지 농도로 연습을 해보면
내가 원하는 농도가 어느 정도인지
결정하는 데 도움이 될 거예요.

STEP 2
원하는 색의 물감을 골라서 각각 별도의 컵에 담아 주세요.
저는 이번 작품에 바이올렛(보라), 화이트(하양), 실버(은색) 색상을 사용했어요.
푸어링 미디엄을 미디엄 2, 물감 1의 비율로 넣어요.

STEP 3
물감과 미디엄을 완전히 믹싱해 주세요. 그다음
선호하는 농도가 될 때까지 천천히 물을 추가해 줘요.
저는 한 번에 물을 1큰 술 씩 넣고 섞어서 농도를
확인한 다음 물이 더 필요한지 결정해요.

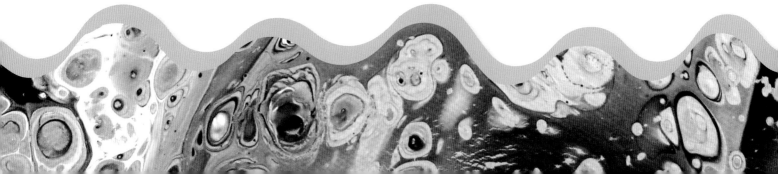

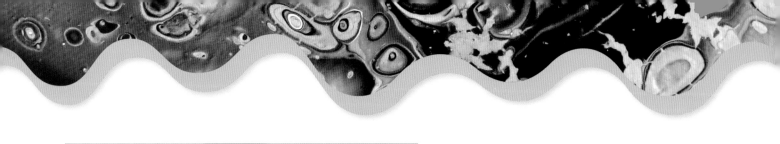

STEP 4

믹싱한 물감에 실리콘 또는 디메티콘을 소량만 넣어요.
저는 헤어 세럼을 한두 방울만 넣고 천천히 잘 저어줬어요.

푸어링한 뒤 움푹 꺼진 부분이나 물감이
캔버스에서 밀려 나가는 부분이 보인다면
실리콘을 너무 많이 넣었거나 믹싱이
너무 묽게 됐다는 뜻이에요.
다시 믹싱해서 재도전해 보세요!

STEP 5

물감을 모두 원하는
농도로 잘 믹싱했으면
이제 빈 컵을 하나
준비해 색색의 물감들을
넣어 주세요.
순서나 양은 상관없어요.

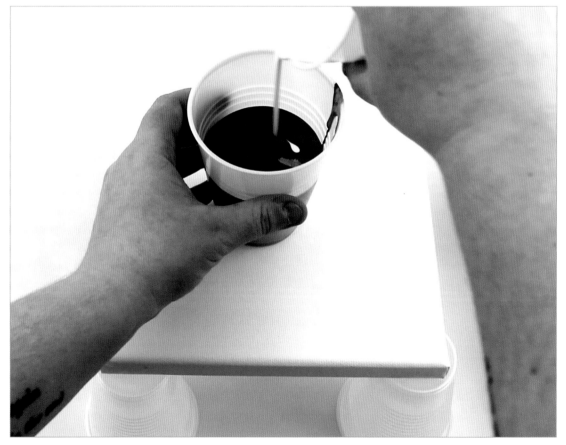

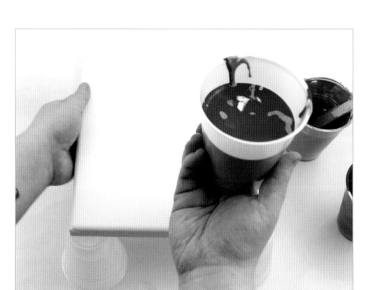
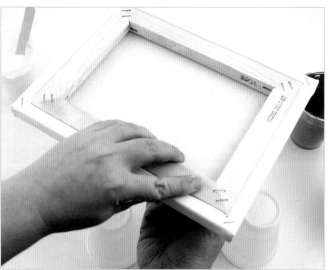

STEP 6
이제 진짜 재미있는 단계죠! 캔버스를 컵 위에 덮어 주세요. 한 손으로는 캔버스를 잡고 다른 한 손으로는 컵을 잡은 뒤 동시에 뒤집어요.

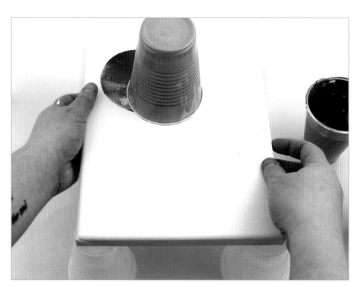
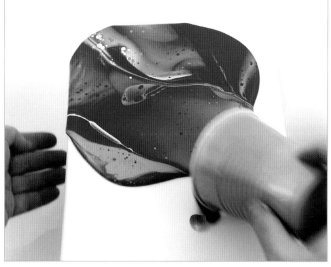

STEP 7
캔버스를 다시 1단계에서 준비해 둔 컵 위에 올려요. 잠시 컵을 캔버스 위에 놓인 채로 내버려 둬도 좋고 곧바로 치워도 좋아요.
컵을 당기듯이 천천히 떼어 내면 캔버스 위에 물감이 고일 거예요. 위로 휙 들어 올리면 안 돼요.

컵을 휙 들어 올리면 물감이 확 쏟아져서 디자인이 망가질지도 몰라요.
당기듯이 캔버스에서 떼어내면 물감이 쏟아져 내리는 일을 방지할 수 있어요.

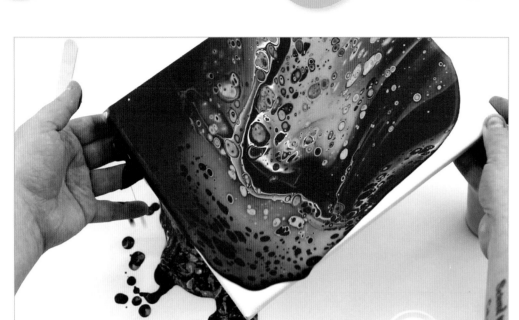

STEP 8
캔버스를 기울이기 전에
먼저 토치를 이용해 셀을
만들어도 좋아요.
토치 작업을 해 셀을 만든 다음
캔버스를 기울이면 만들어진
셀의 크기를 키울 수 있거든요.
셀의 크기가 작은 쪽을
선호한다면 캔버스를 먼저
기울인 다음 토치 작업을 하세요.

작품을 태우는 일이 없도록 토치를 캔버스에 너무 가까이 가져다 대거나 한 군데에 너무 오래
대고 있지 않게 주의하세요.

STEP 9
원하는 디자인이 만들어졌다면
캔버스의 옆면과 테두리에 토치
작업을 하고 컵 위나 평평한 곳에
캔버스를 올려 주세요.

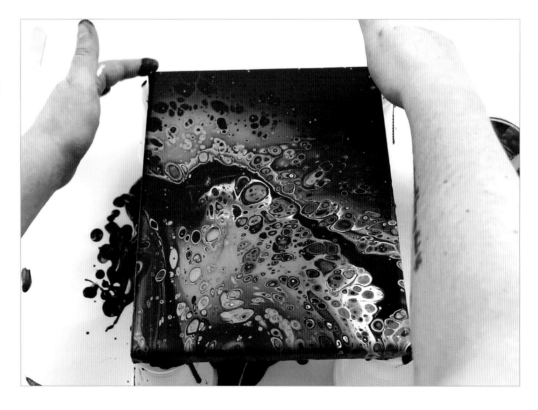

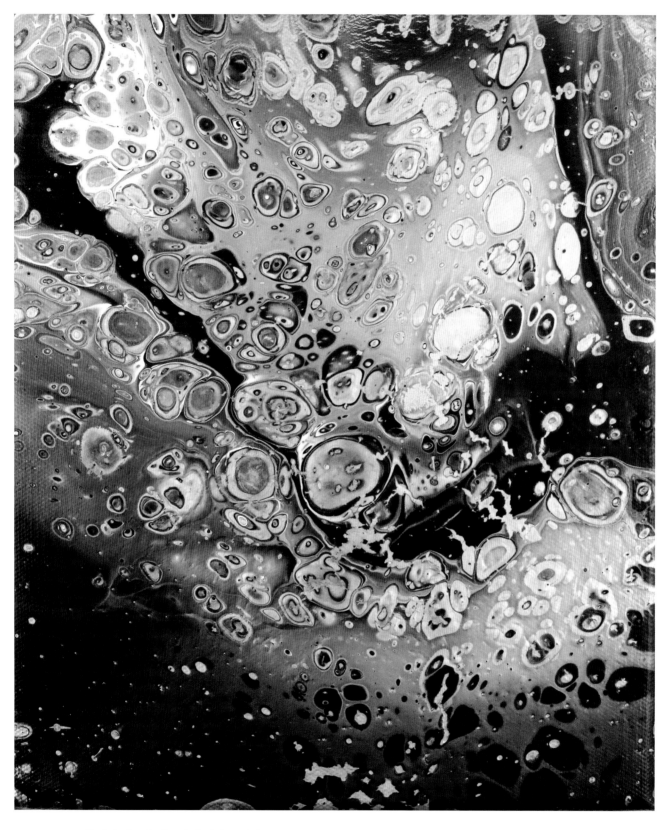

완성된 작품에 만들어진 셀이 보이시나요? 회색 계열의 실버 색상이 메탈릭 물감을 더 돋보이게 해 줘요!

퍼들 푸어
Puddle Pour

처음 푸어링 아트를 배울 때는 먼저 가장 기본적인 기법을 시도해 봤어요.
그다음 어떤 스타일과 디자인을 만들 수 있는지 보기 위해 점차 기법의 범위를 확장해 나갔죠.
그렇게 조금 더 어려운 기법을 배우기 시작했는데, 그 중에서 가장 제 마음을 사로잡았던 기법이 바로 퍼들 푸어예요. 캔버스 위에 웅덩이(퍼들)처럼 고이게. 물감을 붓고 캔버스를 기울여서 아름다운 디자인을 만드는 방법이죠.

도구와 재료:
- 비비드컬러 아크릴 물감
- 비비드컬러 푸어링 미디엄
- 노루지 또는 비닐
- 컵
- 나무판
- 물
- 나무 막대
- 니트릴 장갑

셀 형성용 기타 도구:
- 액상 실리콘 또는 헤어오일 또는 세럼
- 요리용 토치 또는 공예용 히팅건

STEP 1
작업대에 노루지를 깔아 주세요.
컵 네 개를 놓고 그 위에 나무판을 올려요.

STEP 2
물감을 각각 별도의 컵에 담아 주세요.
저는 화이트(하양), 브라운(갈색), 실버(은색),
스카이블루(하늘색)를 사용했어요.
스카이블루(하늘색)는 화이트(하양)와 코발트블루(파랑)을 섞어서 만들수 있어요.

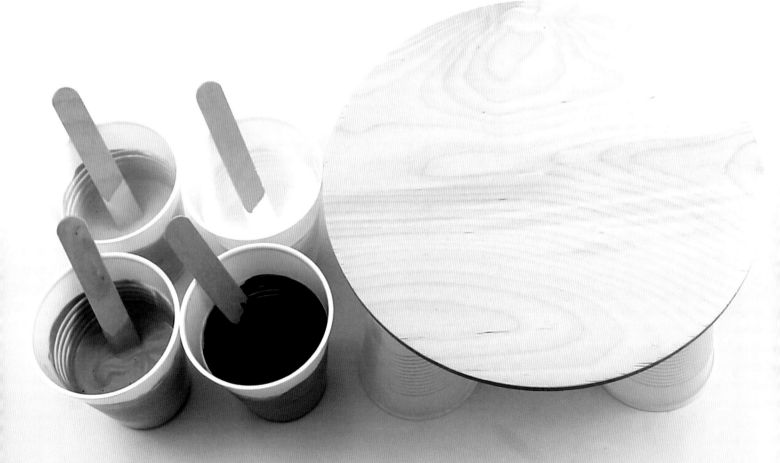

물감끼리 섞어서 새로운 색을 만드는 혼색 작업을 할 때는 서로 완전히 섞일 수 있게 물감을 조금씩 여러 번 추가해 주세요. 짙은 색을 만들 때는 물감의 양을 늘리고, 옅은 색을 만들 때는 화이트(하양)를 섞어요.

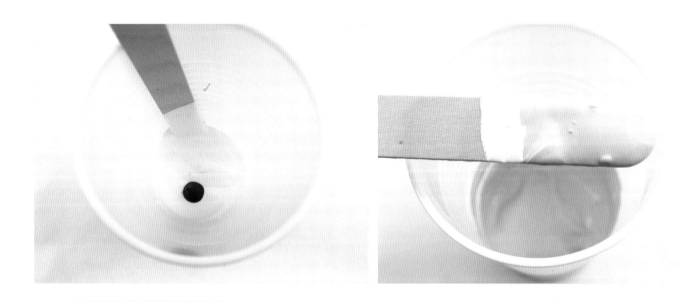

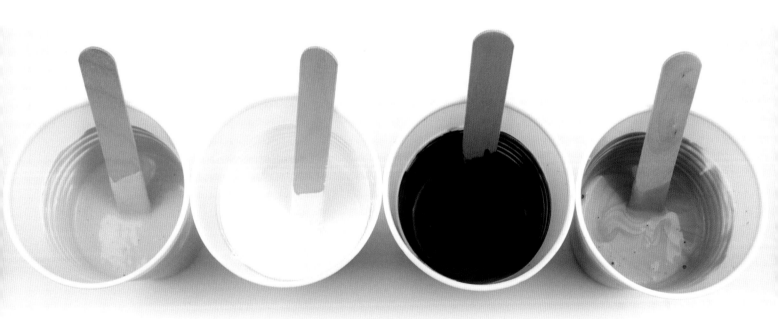

STEP 3

물감을 담은 컵에 푸어링 미디엄을 넣어요. 저는 미디엄 2, 물감 1의 비율로 넣었어요.
완벽하게 섞이도록 잘 저어 준 다음 원하는 농도가 될 때까지 천천히 물을 추가해 주세요.

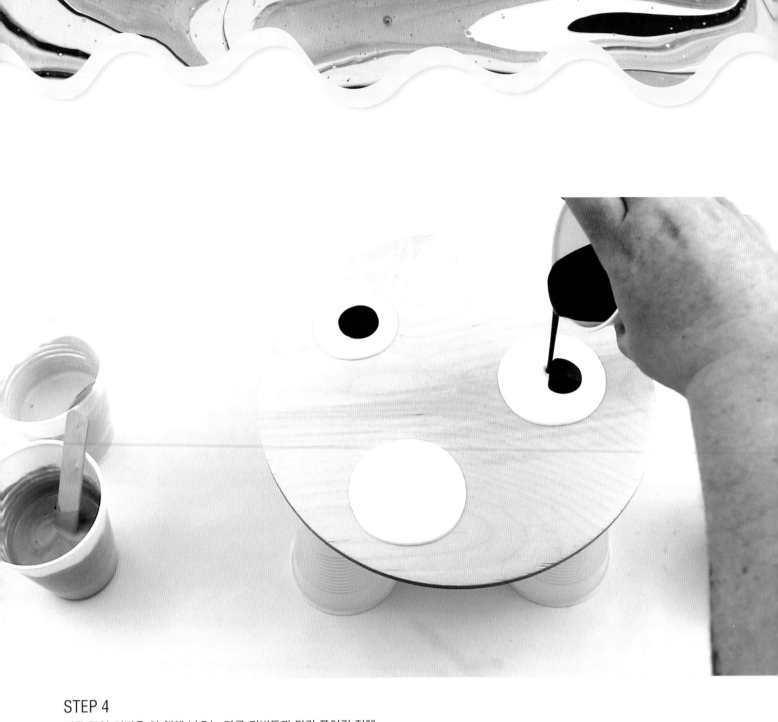

STEP 4

퍼들 푸어 기법은 이 책에 나오는 다른 기법들과 달리 푸어링 전에
여러 색을 섞는 과정이 필요하지 않아요. 대신 각 색깔의 물감을
별도의 컵에 넣어둔 상태로 채색면에서 직접 섞을 거예요.

첫 번째 색을 나무판 위에 부어 주세요.
물감 웅덩이를 하나만 만들어도 되고 여러 개 만들어도 돼요.

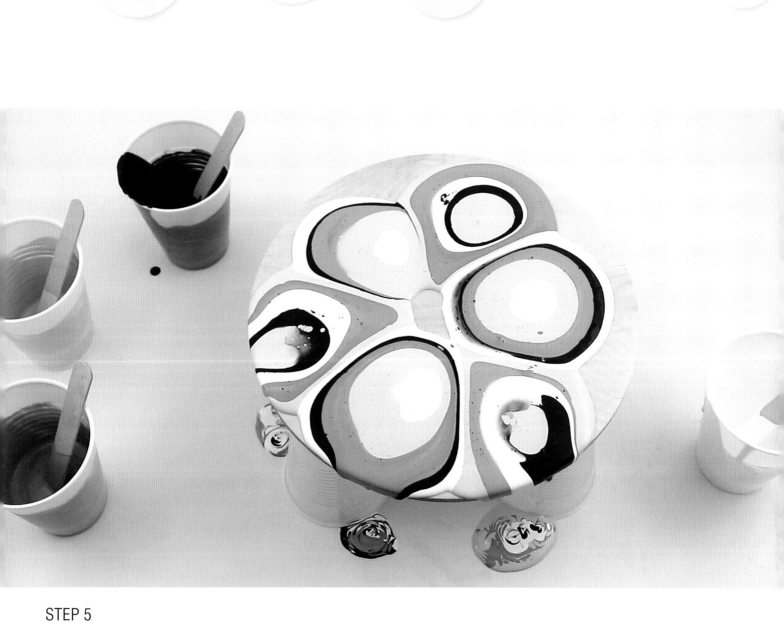

STEP 5

다른 색을 골라 첫 번째 물감 웅덩이 위에 부어요.
다른 색깔들로도 같은 과정을 반복해 주세요.
순서나 양은 내 마음대로 정하면 돼요.

토치 작업을 하기로 정하셨다면 지금 단계에서 토치를 사용해 주세요.
토치에 관한 설명은 10쪽에 나와요.

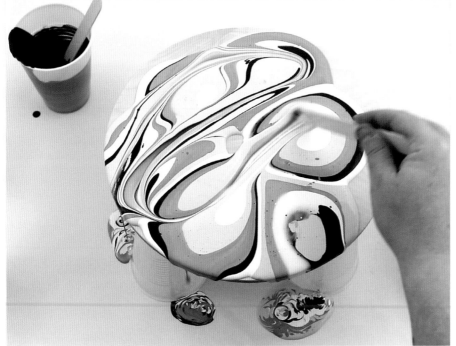

STEP 6
준비한 색깔의 물감을 모두 부었다면 이제 나무판을 기울이기 시작해요.

나무판을 기울이기 전에 손가락이나 나무 막대로 물감을 조심스럽게 움직여 줘도 돼요. 그러면 색이 나뉘면서 흥미로운 디자인이 만들어질 거예요.

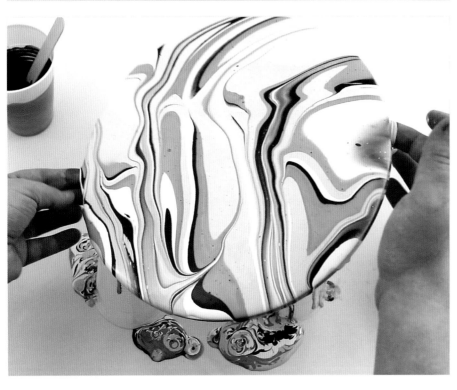

STEP 7
나무판을 기울여서 원하는 디자인을 만들었다면 이제 평평한 탁자 위에 올려놓아요. 제가 사용하는 나무판의 경우 지지면과 맞닿지 않은 부분이 있을 경우 뒤틀림이 생겼어요. 그러니까 컵이 아니라 표면 전체에 균등하게 지지력을 받을 수 있는 평평한 탁자 위에 올려 주세요.

수평계를 사용해 건조하는 곳의 수평이 맞는지 확인할 수 있어요. 수평이 아니라면 마르는 동안 물감이 움직일 가능성이 있어요.

때로는 손가락이나 나무 막대로 물감을 움직여 보기도 하고 때로는 그 과정을 생략하기도 하면서 이 기법으로 어떤 디자인을 만들 수 있는지 확인해 보세요. 물감을 믹싱할때 실리콘을 추가하면 물감을 겹겹으로 부을 때 셀을 만들 수도 있어요.

트리 링
Tree Ring

아름다운 나이테(Tree Ring) 패턴을 만들 수 있는 기법이에요. 프로젝트를 진행하며 더 자세히 설명하겠지만 기본적으로는 아크릴 물감과 미디엄, 컵만 있으면 돼요. 물감을 빙빙 돌리면서 붓는데, 한 번만 부을지 여러 번 부을지에 따라 기법을 다양하게 변화시킬 수 있어요.

도구와 재료:

- 비비드컬러 아크릴 물감
- 비비드컬러 푸어링 미디엄
- 노루지 또는 비닐
- 컵
- 캔버스
- 나무 막대
- 물
- 니트릴 장갑

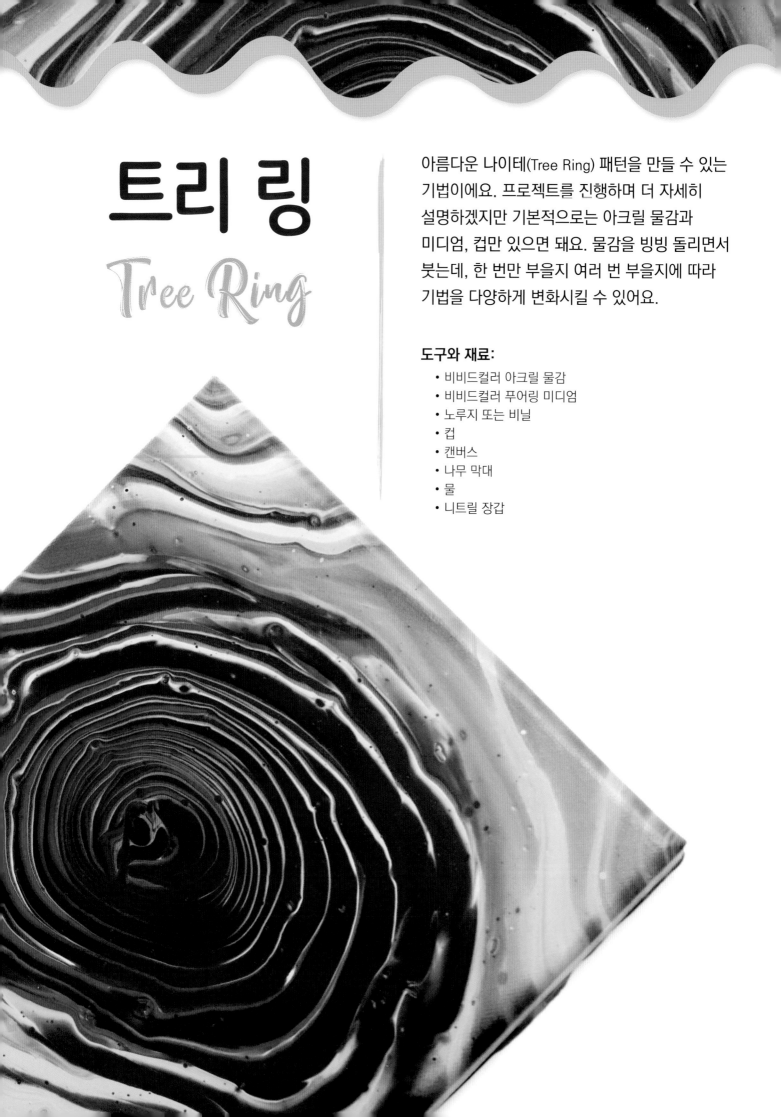

완성 작품에 나이테 무늬가 고르게
나타나도록 믹싱할 때 실리콘은 섞지 않아요.
실리콘 때문에 셀이 생기면 나이테 패턴이
망가지게 돼요.

STEP 1

작업대에 노루지를 깔아요. 컵 네 개를 뒤집어서
올리고 그 위에 캔버스를 올려 주세요.

색깔별로 다른 컵에 물감을 넣고 원하는 종류의 푸어링
미디엄을 넣은 뒤 잘 믹싱해 주세요.
저는 무지개색인 빨주노초파남보를 사용했고 푸어링 미디엄을
물감 양의 두 배로 넣었어요.
푸어링 작업에 필요한 농도가 될 때까지 천천히 물을 넣고
섞어 주세요.

이 기법을 쓸 때 저는 물감을 되직하게 믹싱해서 푸어링 컵에 넣었을 때 색이 지나치게
섞이지 않도록 해요.

STEP 2
믹싱한 물감들을 푸어링 컵 하나에 조심스럽게 넣어 주세요. 저는 물감을 부을 때 색이 어느 정도 분리되도록 층층이 쌓는 방식을 좋아해요.

물감이 분리된 상태를 유지하려면 컵의 벽면에 대고 물감을 부어 주세요. 이때 물감이 이미 컵에 넣은 물감 위에 쌓이도록 주의를 기울여 주세요.

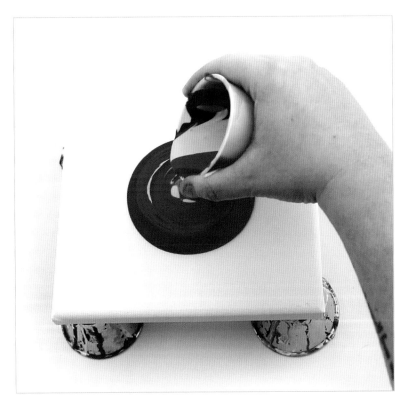

STEP 3
푸어링 과정을 시작해요. 나이테 효과를 내기 위해
캔버스 중심에 원을 그리는 것처럼 움직이며
물감을 부어요.

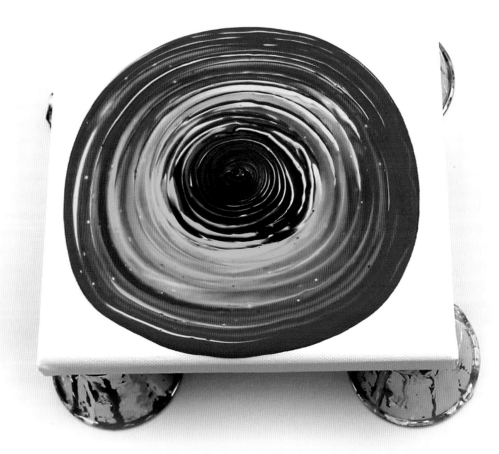

물감을 푸어링 컵에
부을 때 층층이 쌓는
방법을 선택한 덕에
색색의 무지개가
만들어졌어요.

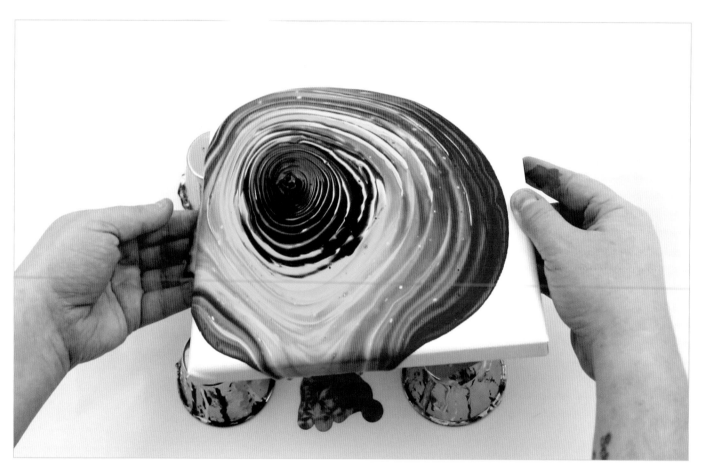

STEP 4
캔버스를 부드럽게 천천히 기울이며 물감을 퍼뜨려요. 평평한 곳에서 완전히 말린 뒤 작품을 전시해 주세요.

패턴은 마음에 드는데 캔버스에 빈 공간이 남아 있다면 붓이나 팔레트 나이프, 혹은 손가락을 이용해 남은 물감 또는 검정, 하양 같은 다른 색깔의 물감으로 채워 주세요.

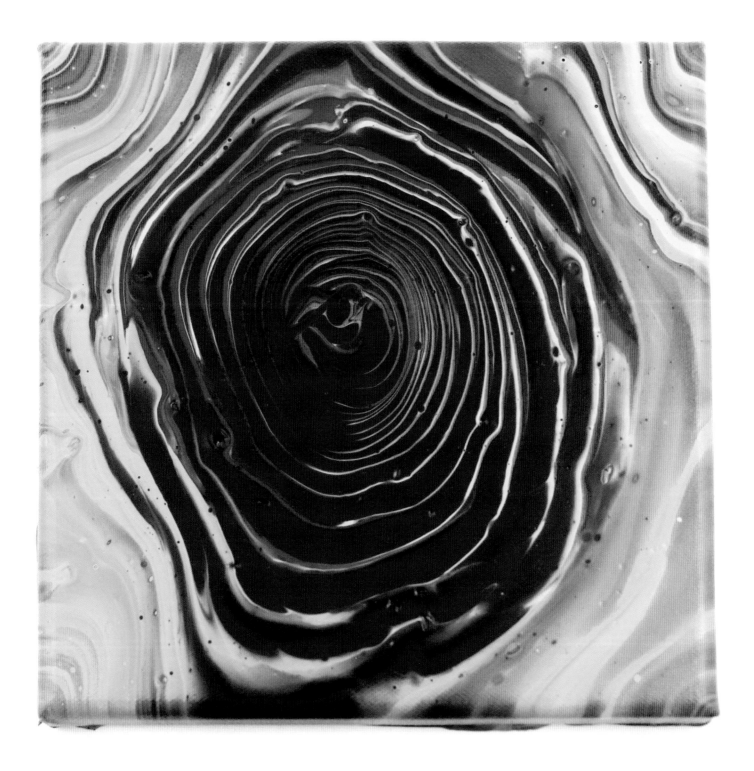

딥 *Dip*

딥 기법은 제가 제일 좋아하는 기법이에요.
물감이 어우러져서 푸어링과는 전혀 다른 결과가 나오는 점을
좋아하죠. 이 기법을 적용하는 방법이 몇 가지 있는데요.
제가 보여드릴 방법은 평평한 면에 물감을 부은 다음
캔버스로 물감을 찍는(딥) 과정으로 이루어져요.
캔버스 위에 물감을 붓고 다른 캔버스로 부어 둔 물감을
찍어도 비슷한 패턴을 만들 수 있어요.

도구와 재료:

- 비비드컬러 아크릴 물감
- 비비드컬러 푸어링 미디엄
- 노루지 또는 비닐
- 컵
- 물
- 나무 막대
- 캔버스
- 니트릴 장갑

셀 형성용 기타 도구:

- 액상 실리콘 또는 헤어오일 또는 세럼
- 요리용 토치 또는 공예용 히팅건

STEP 1

작업대에 노루지를 깔아요. 이번 기법을 쓸 때는
컵 위에 캔버스를 올릴 필요가 없어요.

저는 바이올렛(보라), 골드(금색), 화이트(하양) 세 가지 색깔을 사용했어요.
푸어링 미디엄 2에 물감 1의 비율로 각각 믹싱해 주세요.
그리고 만족스러운 농도가 될 때까지 물을 서서히 추가해서 섞어 주세요.

※ 선택 사항 : 실리콘을 사용하고 싶다면 이 단계에서
　　　　　　　실리콘 한두 방울을 넣고 조심스럽게 잘 섞어 주세요.

STEP 2
이 기법은 물감을 노루지 위에 붓고 캔버스로 찍어 내는 방식이기 때문에 노루지 위에 캔버스를 놓고 위치를 표시해 주면 도움이 돼요.
노루지에 부을 물감의 양도 어느 정도가 적절한지 알 수 있죠.

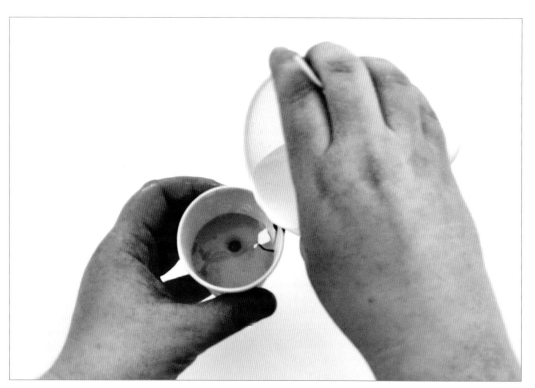

STEP 3
이제 컵 하나에 믹싱한 물감들을 넣어요.
그리고 더티 푸어 기법(38~43쪽 참고)으로 노루지 위에 물감을 부어 주세요. 아니면 노루지에 물감을 색깔별로 원하는 패턴을 그리며 붓는 방법도 있어요.

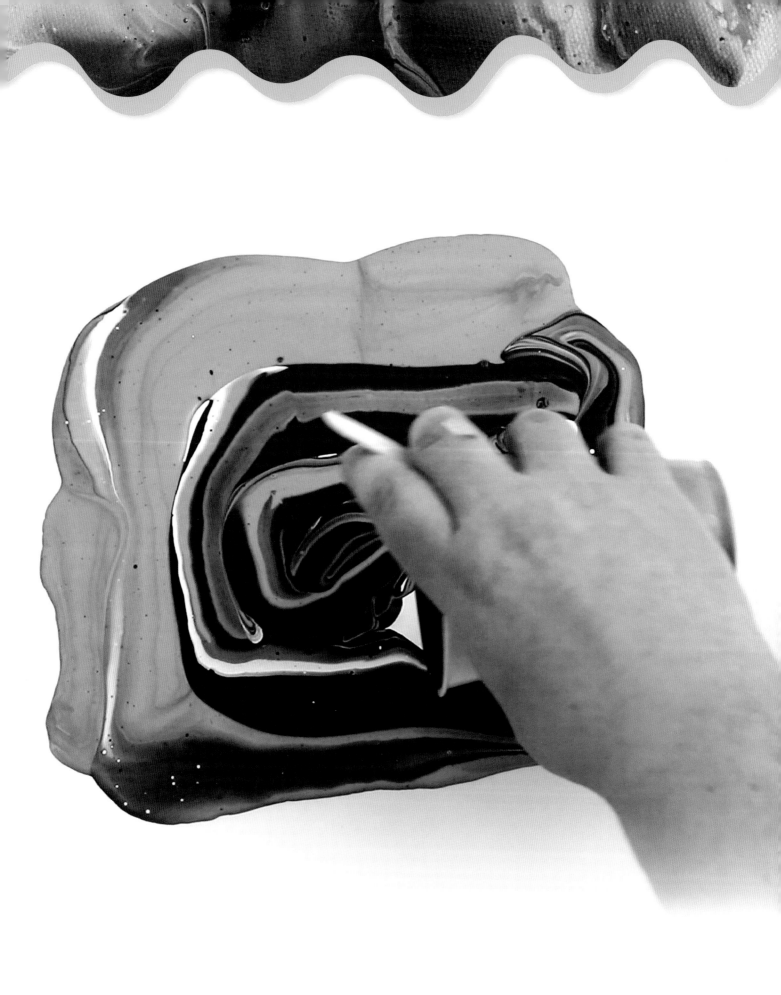

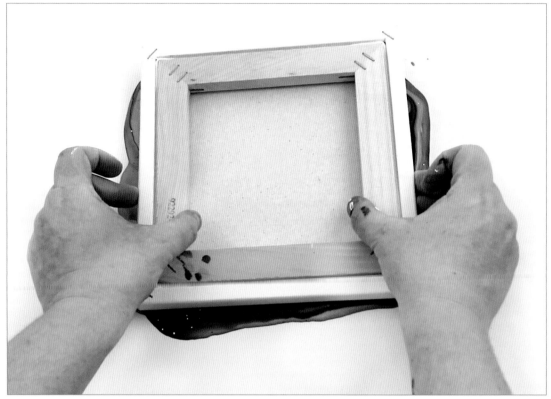

STEP 4

캔버스로
노루지에 부은 물감을
찍어 내요.
캔버스 밑으로 공기가
들어갈 수도 있으니
중앙을 부드럽게 눌러서
캔버스의 표면 전체가
물감에 닿을 수 있게
해 주세요.
그다음 모서리나
가장자리를 잡고
조심스럽게 노루지에서
떼어 내 주세요.

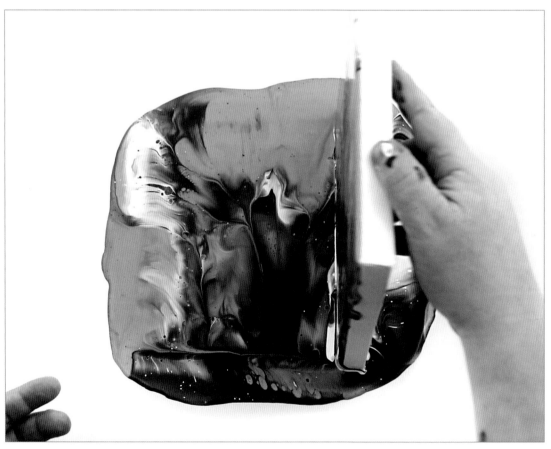

STEP 5

캔버스의 옆면에도
물감을 찍어요.
캔버스를 살펴보고
빈 부분이 있다면
수정 작업을 한 다음
평평한 곳에서
말려 주세요.

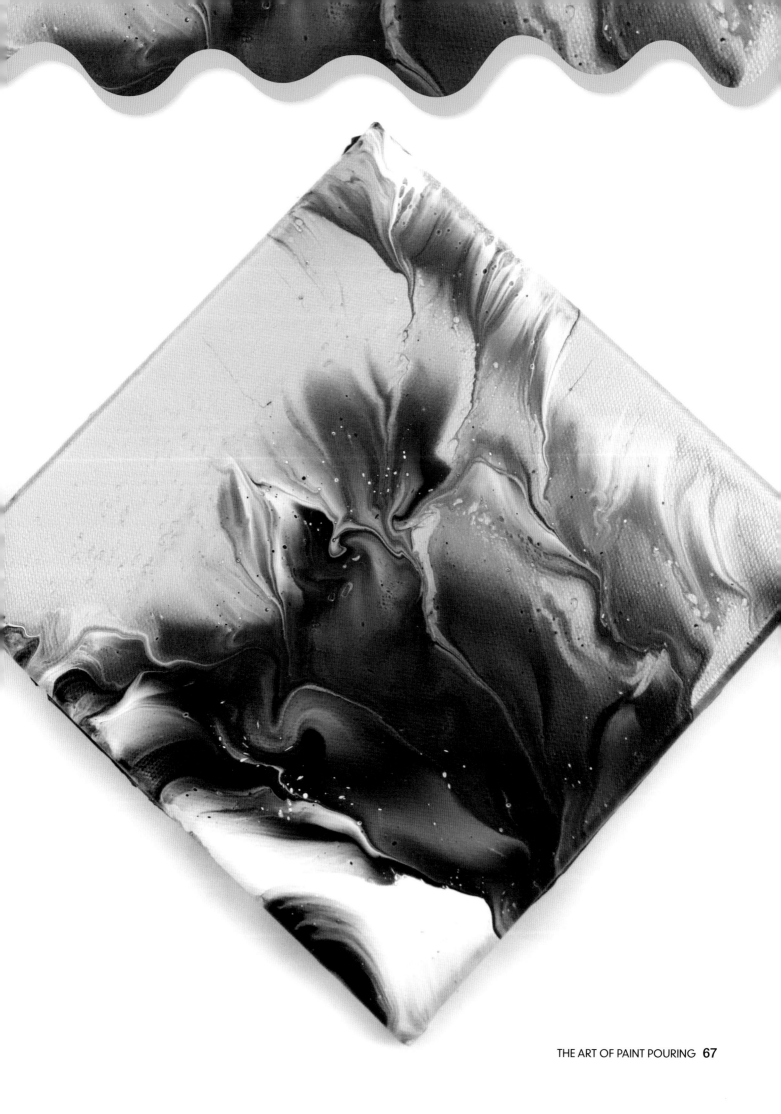

스와이프
Swipe

스와이프 기법은 셀을 잔뜩 만드는 인기 있는 방법이에요. 저는 색 위에 색을 겹쳐서 스와이프(쓸어내리기)하고 토치 작업을 해서 셀을 만드는 방식을 좋아하는데요. 이 기법에 능숙해지는 비결은 물감의 농도를 적절하게 맞추는 거예요. 스와이프한 색깔의 물감이 너무 걸쭉하면 밑에 있는 물감 속으로 가라앉을 거예요. 셀을 아예 만들지 못할 수도 있고요. 저는 믹싱 연습을 하면서 다양한 농도의 물감이 서로 어떻게 반응하는지 관찰하는 것이 멋진 셀을 꾸준하게 만드는 열쇠라고 생각해요.

도구와 재료 :

- 비비드컬러 아크릴 물감
- 비비드컬러 푸어링 미디엄
- 컵
- 물
- 실리콘
- 나무 막대
- 노루지 또는 비닐
- 캔버스
- 니트릴 장갑
- 스와이프 도구 (종잇조각, 나무막대, 팔레트 나이프, 종이 타월 등)
- 요리용 토치 또는 공예용 히팅건

STEP 1

이번 프로젝트에서는 해변에 영감을 받은
색깔들을 사용하기로 했어요.
하지만 어떤 색깔 조합이든 상관없어요.
한 가지 색만 스와이프 컬러로 정하면 돼요.

2대 1의 비율로 푸어링 미디엄과 물감을
믹싱해요.
그다음 천천히 물을 넣어 가면서 푸어링
작업에 적합한 농도로 만들어 주세요.
그리고 액상 실리콘을 한두 방울 넣고
천천히 조심스럽게 저어 주세요.

스와이프 색상은 다른 페인트 혼합물보다
약간 묽게 유지하세요.
이렇게 하면 스와이프 색상이 맨 위에 유지돼요.
너무 되고 무거우면 다른 물감 색상들이
가려질 수 있어요.

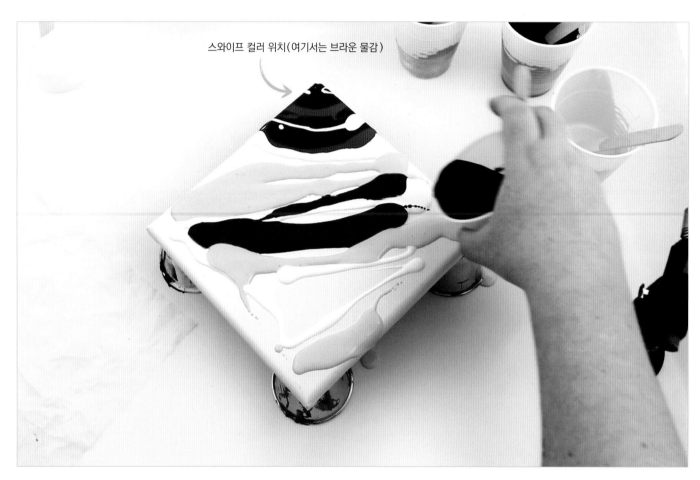

스와이프 컬러 위치(여기서는 브라운 물감)

STEP 2

작업대에 노루지를 깔고 컵 네 개를 엎어 놓은 뒤 캔버스를 올려요. 믹싱한 물감을 하나씩 캔버스에 부어 주세요.

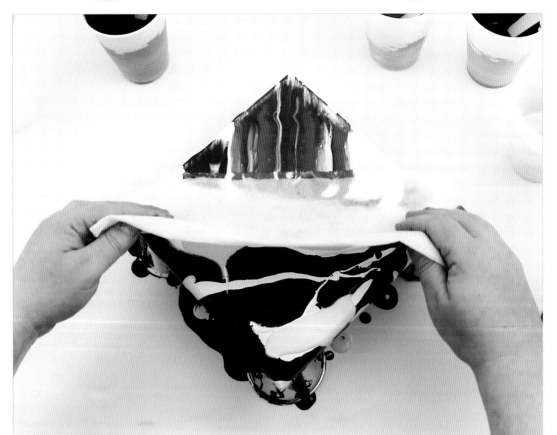

STEP 3
부어둔 물감 제일 상단에
스와이프 컬러로 결정한
색깔의 물감을 붓고
스와이프 도구를 선택해요.
저는 적신 종이 타월을
사용했어요.
이 예제에서는 코발트블루
(파랑)와 화이트(하양) 물감
위에 브라운(갈색) 물감을
스와이프(쓸어내리기)했지만
꼭 똑같이 할 필요는 없으니
자유롭게 원하는 방향으로
움직여 주세요.

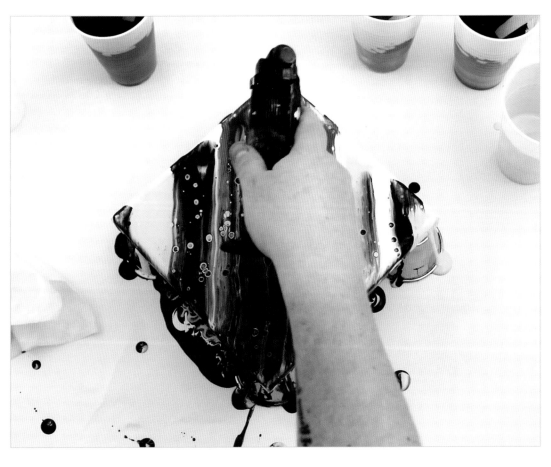

STEP 4
조심스럽게 작품에 토치
작업을 해서 물감에 열을
가하고 셀을 만들어 줘요.
토치를 한 군데에 너무
오래 대고 있으면 물감이
탈 수 있으니 주의하세요.

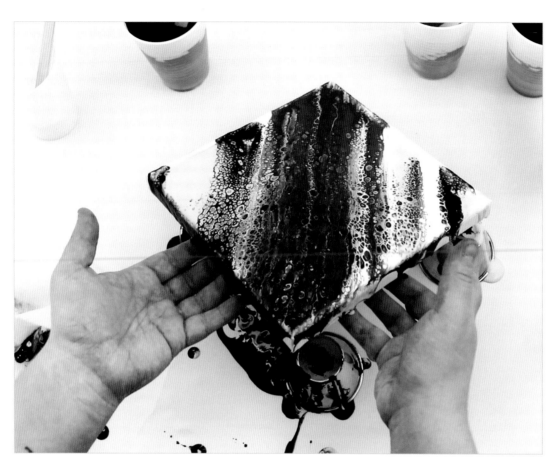

STEP 5

스와이프를 마치고 셀까지 만들었으면 그 상태로 마무리해도 되지만
이번 예제에서는 셀의 크기가 꽤 작은 편이었기 때문에 캔버스를
기울여서 셀의 크기를 키우기로 했어요. 기울이는 과정은 물감을
움직여서 캔버스의 가장자리의 빈 공간을 채워야 할 때도 도움이 되죠.

그다음 캔버스를 평평한 곳에서 잘 말려 주세요.

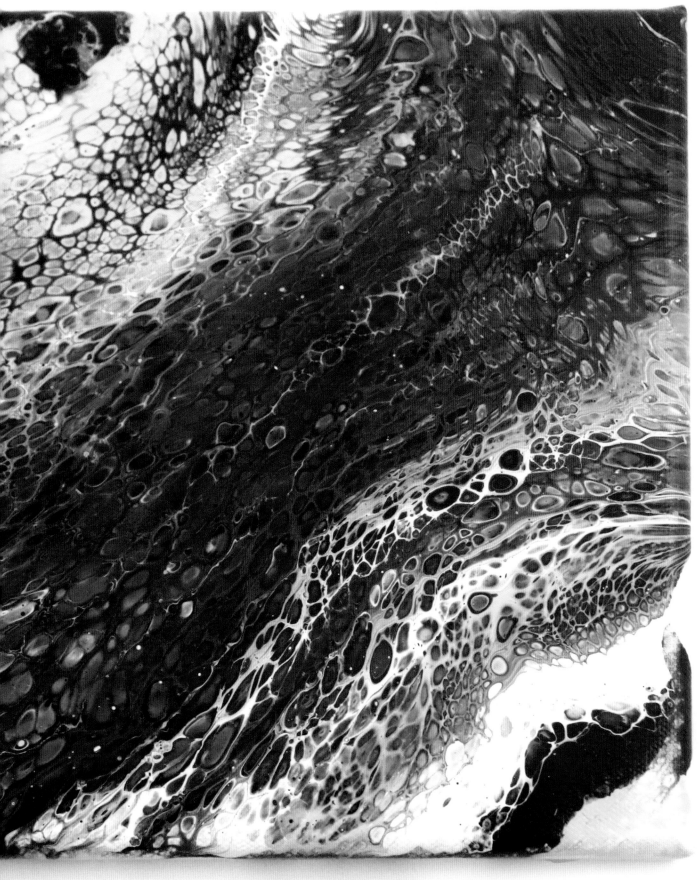

콜랜더 푸어
Colander Pour

콜랜더는 식재료의 물기를 제거하기 위해 받치는 체를 말하는데 아크릴 푸어링에 쓸 수 있는 재미있는 도구가 되기도 해요. 체는 크기와 모양, 디자인이 다양하죠. 이 모든 요소가 작품 디자인에도 영향을 미쳐요. 그러니까 몇 가지 종류의 체를 시험해 보고 어떤 패턴을 만들 수 있는지 확인해 보세요.

도구와 재료:
- 비비드컬러 아크릴 물감
- 비비드컬러 푸어링 미디엄
- 노루지 또는 비닐
- 캔버스
- 컵
- 요리용 체
- 물
- 나무 막대
- 니트릴 장갑

셀 형성용 기타 도구:
- 액상 실리콘 또는 헤어오일 또는 세럼
- 요리용 토치 또는 공예용 히팅건

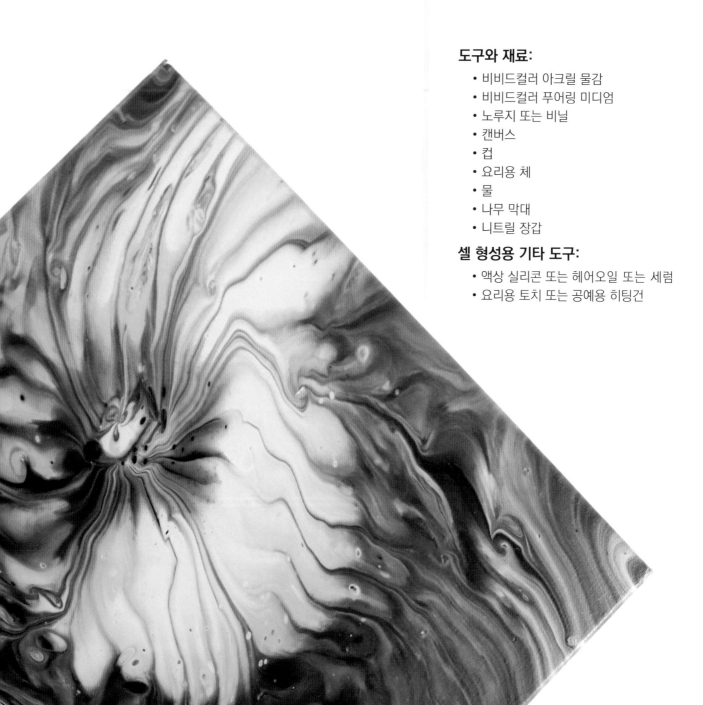

STEP 1

노루지를
작업대에 깔아요.
컵을 엎어 놓고 그 위에
캔버스를 올린 다음,
캔버스의 중앙에 체를
올려요.

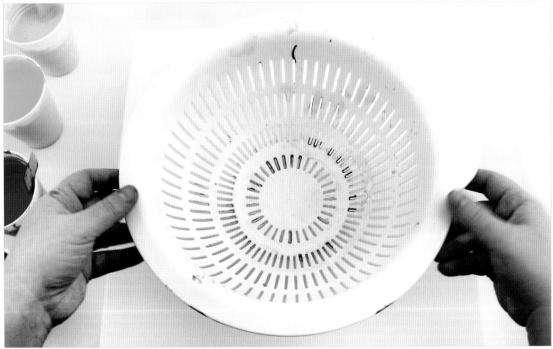

디자인에 재미있는 변화를 주고 싶다면 체를 중앙이 아니라 가장자리나 모서리 근처에
올려도 좋아요.

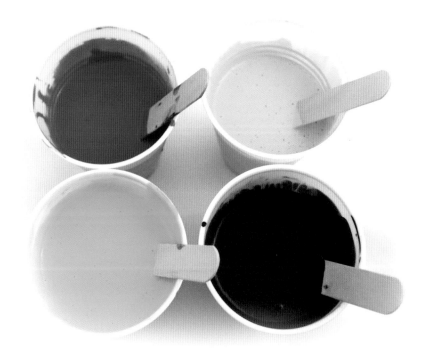

STEP 2

저는 네 가지 색깔을 골랐어요.
블루(파랑) 계열의 색깔
두 가지와 옐로우그린(연두),
바이올렛(보라)이에요.

푸어링 미디엄과 물감을
2:1의 비율로 믹싱해 주세요.
그리고 아크릴 푸어링에
알맞은 농도가 될 때까지
서서히 물을 넣어 섞어 주세요.

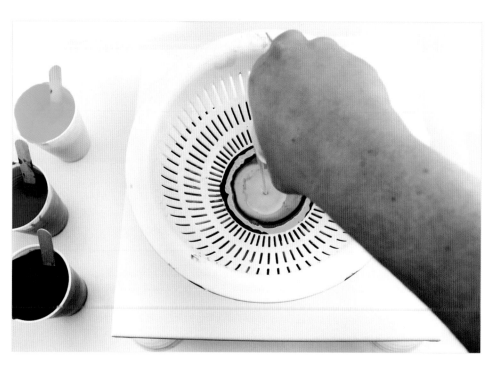

STEP 3

믹싱한 물감을 체의 가운데 부분에 부어 주세요. 저는 한 번에 한 색깔씩 붓기로 했어요.

색깔이 더 많이 섞이길 바란다면 하나씩 따로따로 붓는 대신
믹싱한 물감을 모두 컵 하나에 넣어
더티 푸어 기법(38~43쪽 참고)으로 부어도 좋아요.

STEP 4

푸어링 작업을 하는 동안 물감이 캔버스 위로 퍼지기 시작할 거예요.
충분한 양을 부었다면 조심스럽게 체를 캔버스에서 치워 주세요.

※ 주의: 체를 치울 때 작품이나 주위가 지저분해질 수 있어요. 특히 체 안에 물감이 아직 남아 있는 경우에는 더 그렇겠죠. 따라서 체를 치울 때는 수건이나 종이 타월을 밑에 받쳐서 물감이 작품에 떨어지는 일이 없게 해 주세요.

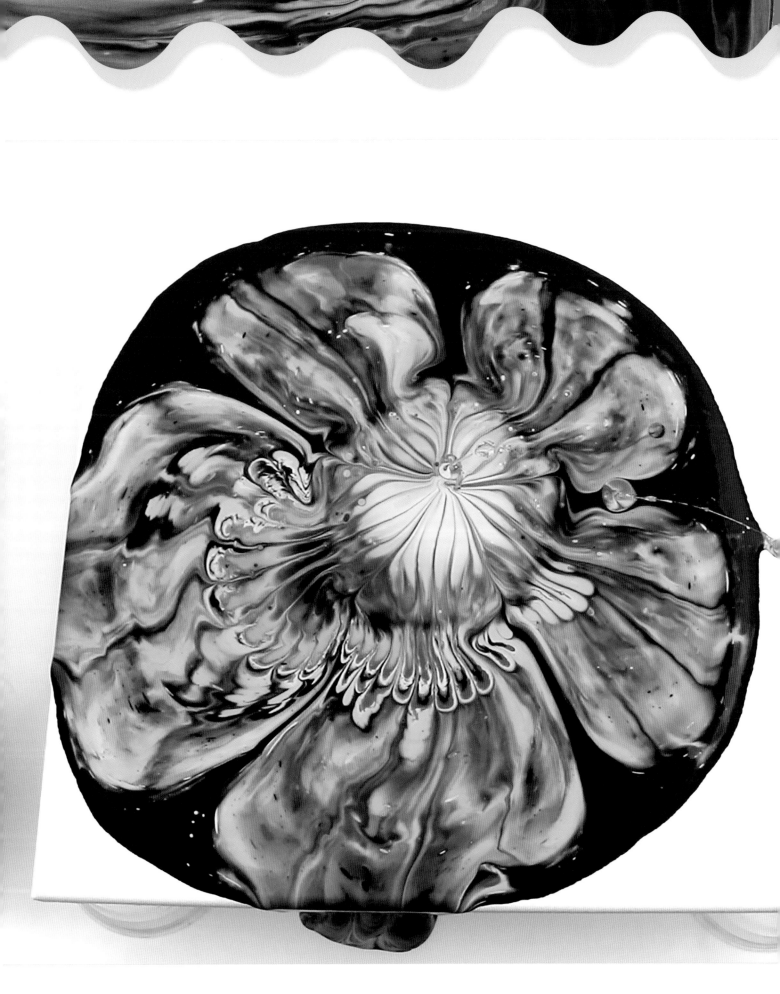

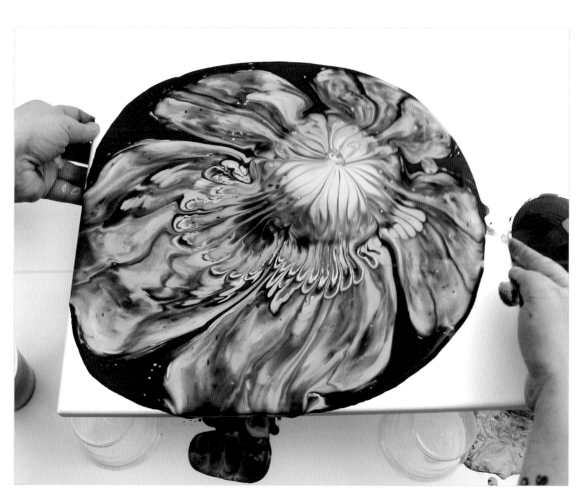

STEP 5

캔버스를 기울여요. 이 작품의 경우 디자인이
캔버스 중앙에 만들어지지 않았기 때문에 많이 기울여서
물감이 캔버스 전체를 덮게 했어요.

만족스러운 디자인이 만들어지면 캔버스를 평평한 곳에
놓고 말려요. 캔버스에 빈 부분이 남아 있다면
남은 물감으로 수정 작업을 해 주세요.

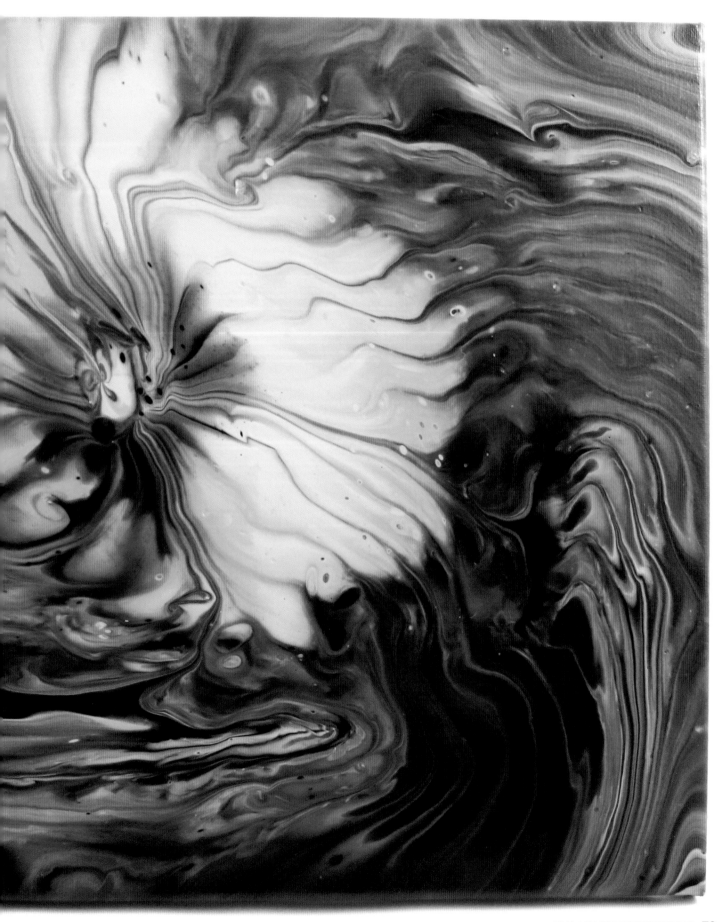

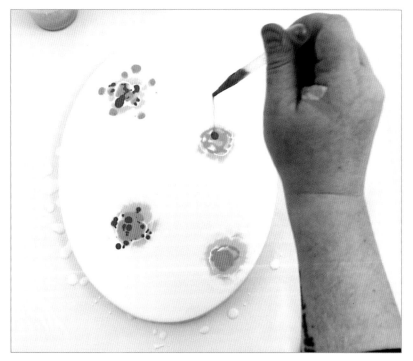

STEP 4

스포이드를 사용해 물감을 작은 웅덩이가
만들어지게 부어 주세요. 웅덩이 안에 다양한 색이
들어가게 했어요. 물감을 붓는 작업이 만족스럽게
끝났다면 이제 망치로 물감을 내리쳐요.

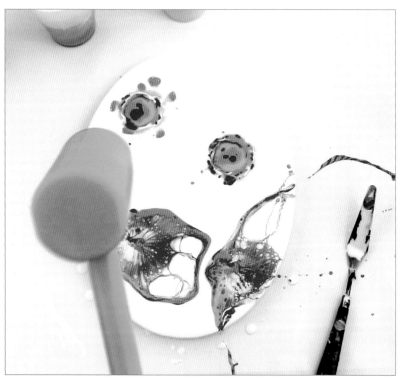

물감을 내리치면 주변이 엉망이
될 수 있으니 작업 공간을 노루지,
신문지 등으로 덮어서 보호하거나
적신 종이 타월을 가까이에 두고
튄 물감을 닦아 주세요.

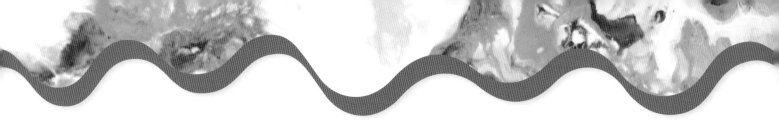

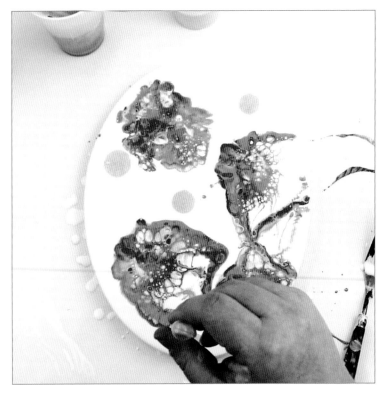

STEP 5

물감을 더 추가하고 싶다면
만족스러운 패턴이 나올
때까지 4단계를 반복해요.
물감을 믹싱할 때 실리콘을
넣었다면 이 단계에서
물감에 토치 작업을
해 주세요.

STEP 6

만족스러운 디자인이
완성되었으면 캔버스를
평평한 곳에 올려놓고
건조해 주세요.
만약 캔버스 위에 물감이
지나치게 많거나 디자인이
마음에 들지 않으면
캔버스를 기울이는
작업을 해도 좋아요.

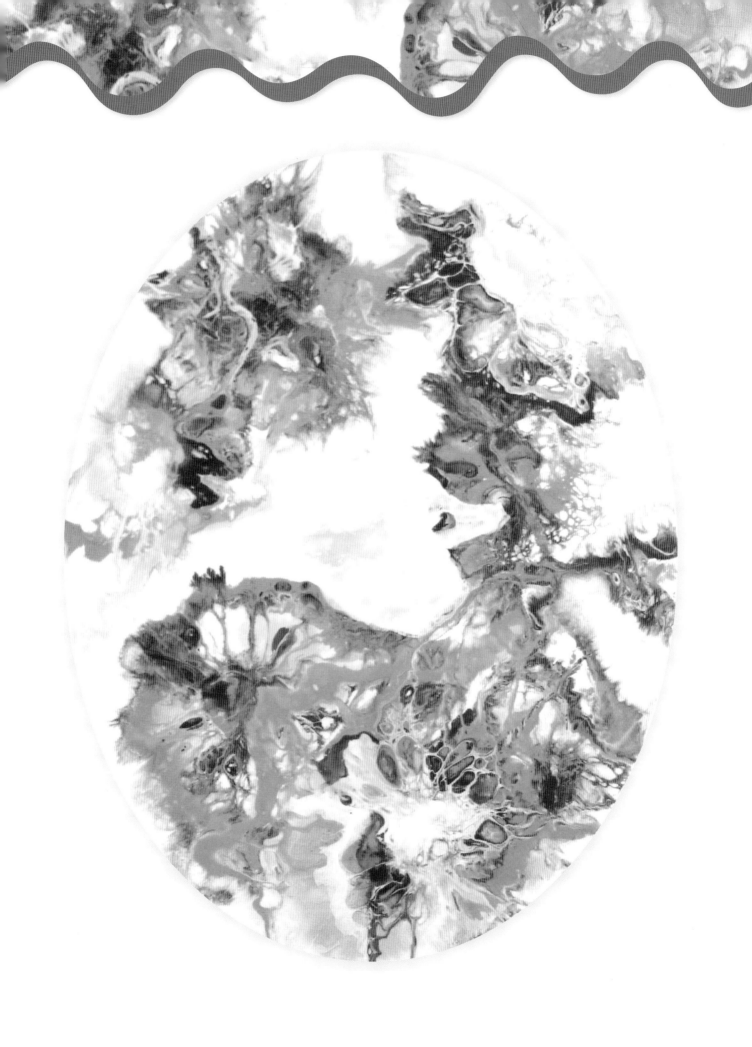

네거티브 스페이스
Negative Space

아크릴 푸어링에서 네거티브 스페이스(주위를 둘러싼 형상에 의해 디자인이 되는 빈 공간_옮긴이)를 만들려면 바탕에 한 가지 색깔을 사용하고 위에 더 많은 색을 부어야 해요.
그러면 나중에 부은 색이 바탕색과 대비되어 정말로 두드러져 보여요.

저는 이 기법을 자주 사용해요. 처음에는 주로 검정과 하양을 바탕색으로 썼는데 컬러 팔레트 구성에 익숙해지면서 파랑이나 금색 같은 색도 쓰게 됐어요.

도구와 재료:

- 비비드컬러 아크릴 물감
- 비비드컬러 푸어링 미디엄
- 컵
- 나무 막대
- 둥근 나무판
 (캔버스도 괜찮아요)
- 물
- 노루지 또는 비닐
- 니트릴 장갑

셀 형성을 위한 기타 도구:

- 액상 실리콘 또는 헤어오일 또는 세럼
- 요리용 토치 또는 공예용 히팅건

STEP 1

물감을 푸어링 미디엄과 1:2의 비율로 믹싱해서 준비해 주세요.
그리고 알맞은 농도가 될 때까지 물을 서서히 추가해 주세요.
저는 바탕색이자 네거티브 스페이스가 될 색깔로 검정을 골랐고
푸어링할 색으로 화이트(하양)과 골드(금색)을 선택했어요.

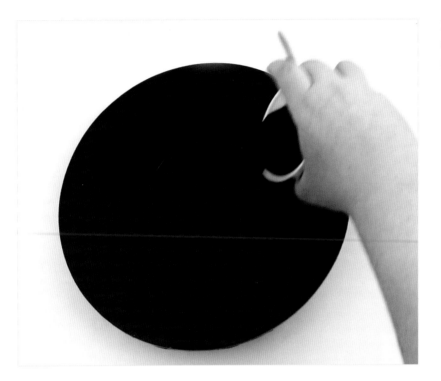

STEP 2
팔레트 나이프를 이용해 나무판 위에
바탕색을 균일하게 펴 발라요.

작업할 때 필요한 것보다 물감을
더 많이 믹싱해서 남은 물감을
컵받침 같은 다른 프로젝트에
이용할 수도 있어요.

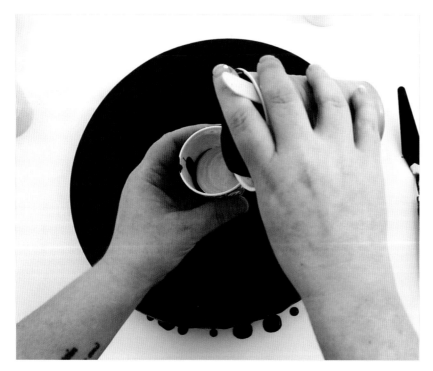

STEP 3

이번 프로젝트에서는 뭐든 내가 원하는
푸어링 기법을 쓰면 돼요. 저는 더티
푸어 기법(38~43쪽 참고)을 사용했고
푸어링 컵에 물감을 담을 때 검은 물감은
아주 조금만 넣었어요.
화이트(하양)와 골드(금색) 물감을 더
많이 넣었고요.
셀 효과를 내고 싶다면
물감에 실리콘을 섞어주세요.

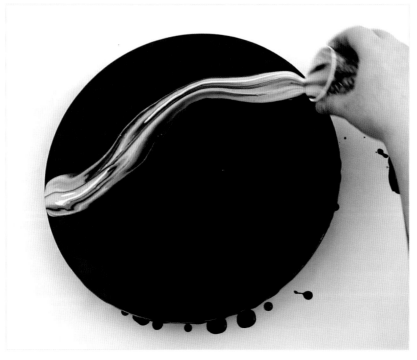

STEP 4

물감을 부어 주세요!

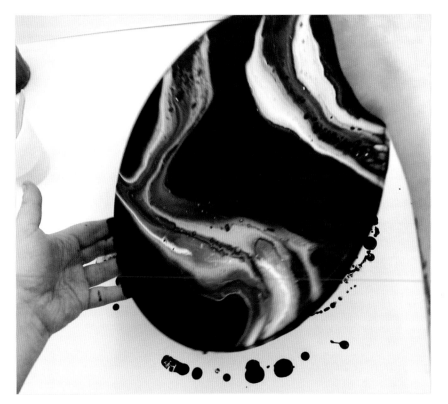

STEP 5
나무판을 기울여서 원하는
디자인을 만들어 보세요.
물감을 믹싱할 때 실리콘을
넣었다면 기울이기 전에
토치 작업을 해주세요.

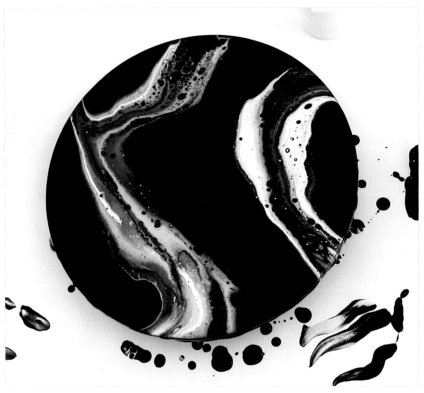

STEP 6
옆면과 가장자리에 수정
작업을 한 다음 평평한 곳에
올려서 건조해요.

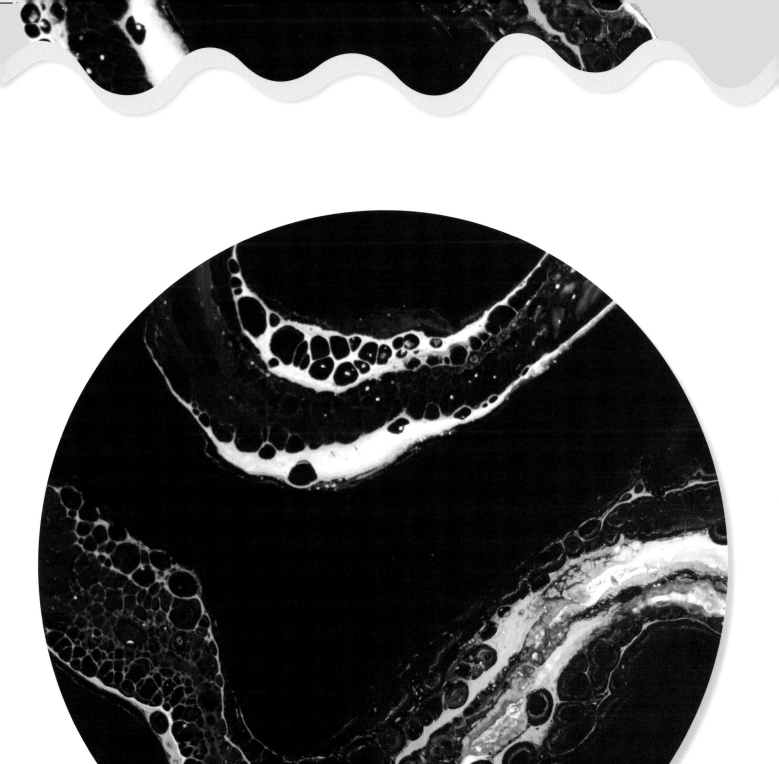

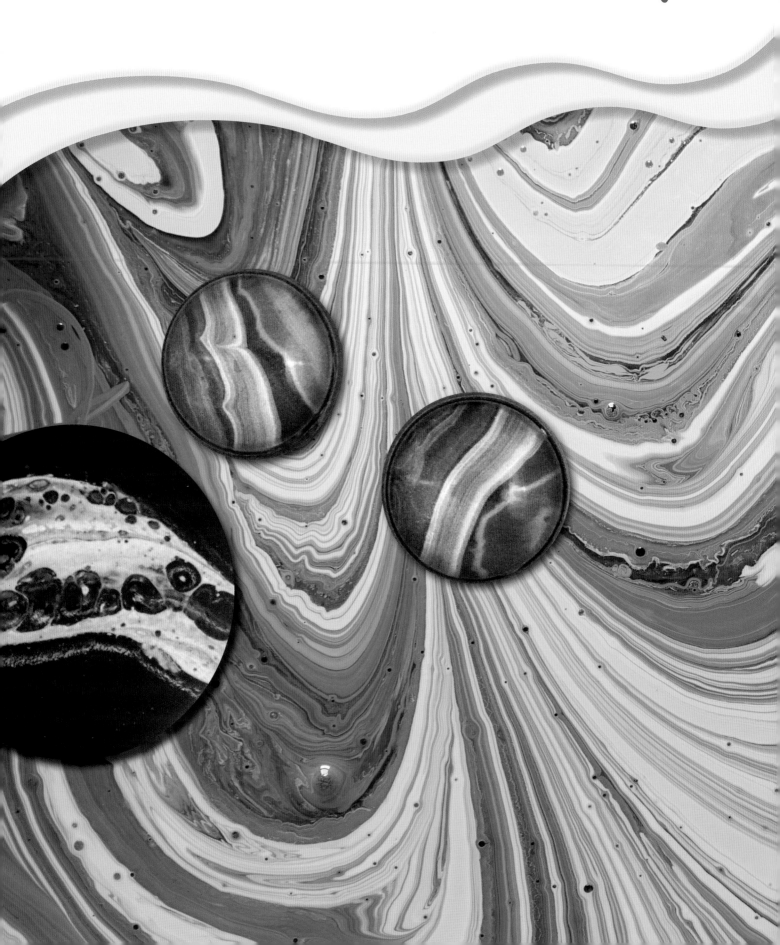

소품 만들기 *Alternative Surfaces*

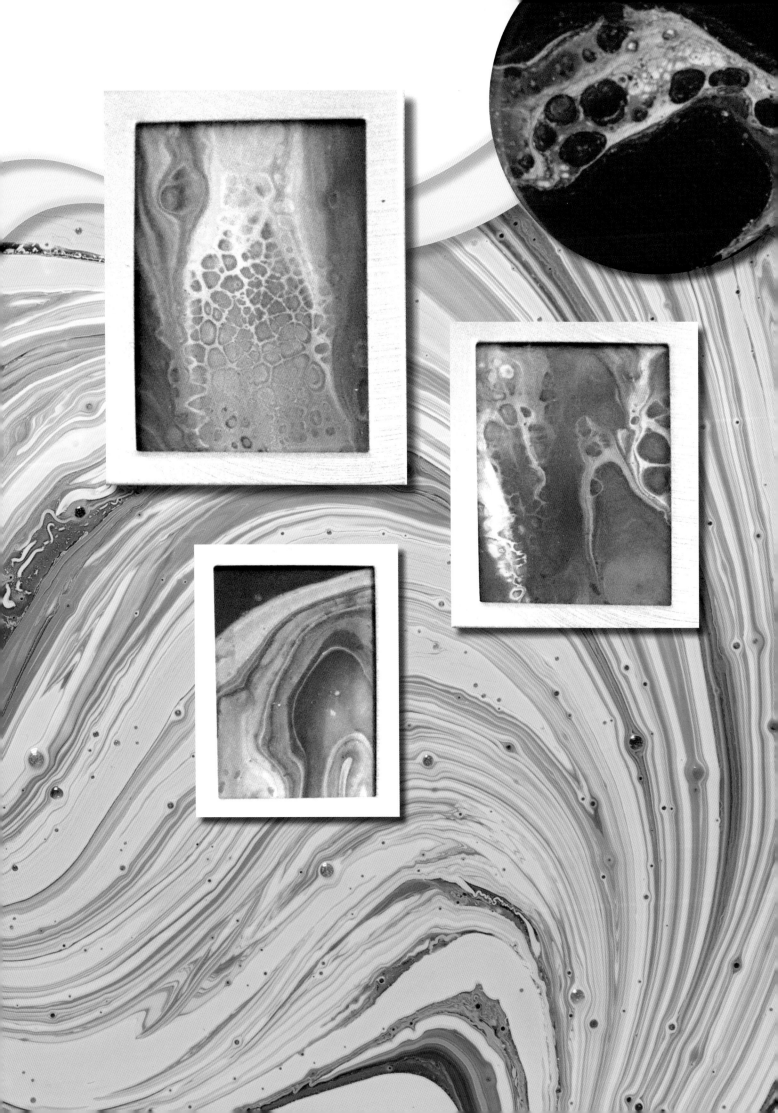

주얼리 *Jewelry*

저는 푸어링하고 남은 물감을 말려서 만든 아크릴 가죽으로 펜던트, 목걸이, 귀걸이, 팔찌를 만들어요. 작품의 크기는 작지만 표현할 수 있는 디테일은 어마어마해서 빈 펜던트 틀과 유리 카보숑만 있으면 가능성이 무궁무진하죠.

저는 온라인에서 부자재를 구입하지만 공예 전문점 등에서도 구입할 수 있어요. 기본적으로 필요한 재료는 카보숑(cabochon)이라고 부르는 볼록한 유리 돔과 아무것도 들어 있지 않은 펜던트 틀, 그리고 주얼리용 접착제예요. 저는 두 가지 종류의 접착제를 사용해요. 하나는 아크릴 가죽을 유리에 붙이는 용도고 다른 하나는 아크릴 가죽과 유리를 틀에 붙이는 용도예요.

도구와 재료:
- 유리 카보숑
- 펜던트 틀
- 주얼리용 접착제(에폭시 접착제 또는 E6000)
- 아크릴 가죽(34~35쪽 참고)
- 가위

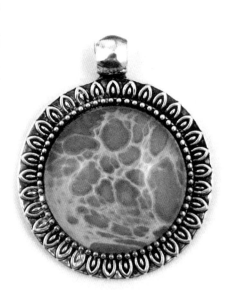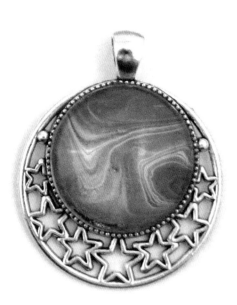

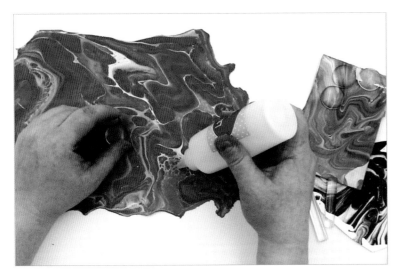

STEP 1

작업을 방식은 두 가지로 나뉘어요.
아크릴 가죽을 잘라서 유리에 붙여도 되고,
유리를 아크릴 가죽에 붙인 다음 마르기를
기다렸다가 주변을 잘라내도 되죠.
저는 두 번째 방법을 좋아해요.
유리 카보숑을 아크릴 가죽 위에 올려놓고 위치를
바꿔가며 사용하고 싶은 부분을 찾아 주세요.
그다음 주얼리용 접착제로 유리를
아크릴 가죽에 붙여 줘요.

특별히 주얼리 전용으로 만들어진 접착제를 사용해 주세요.
이 접착제는 마르면 투명하게 변하고 노랗게 변색되지 않아요.

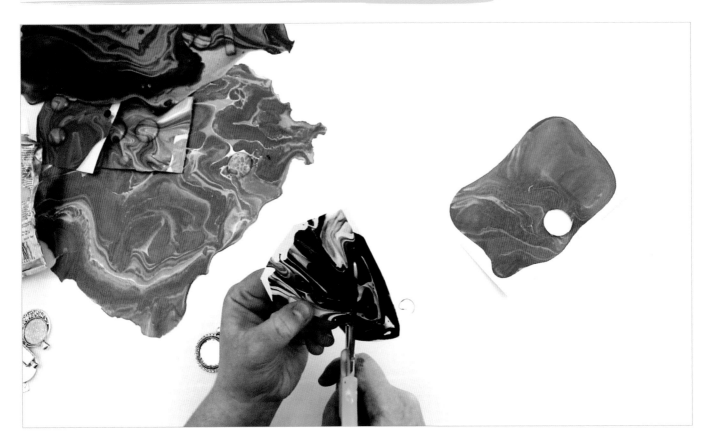

STEP 2

접착제가 마르기까지 최소 24시간 동안 기다려 주세요. 그다음 유리를 아크릴 가죽에서 잘라 내요.

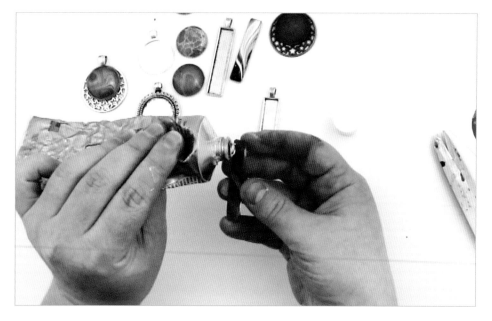

STEP 3
펜던트 틀이나 유리에 붙인
아크릴 가죽의 뒷면에 접착제를 바르고
유리를 펜던트 틀에 붙여 주세요.
접착제를 너무 많이 발라서 옆으로
새어나온 경우에는 휴지나 종이
타월로 여분의 접착제를 닦아내세요.

아크릴 가죽을 붙인 유리를 펜던트 틀에 붙일 때는 에폭시 접착제 또는 E6000 접착제를 사용하세요.
강력하고 영구적인 접착제로 화방, 공예점, 철물점, 온라인에서 구할 수 있어요.

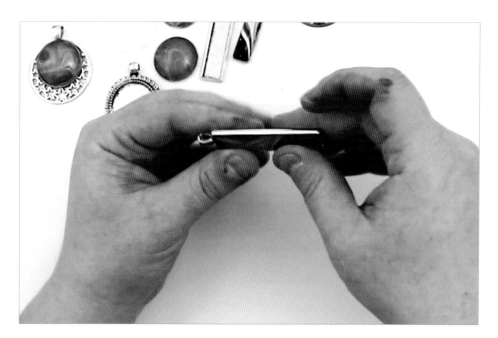

STEP 4
최소 24시간 동안
건조해 주세요.

왼쪽의 작품들이 이번 프로젝트에서 만든 펜던트인데요,
아크릴 푸어링으로 오른쪽과 같은 펜던트도 만들 수 있어요.

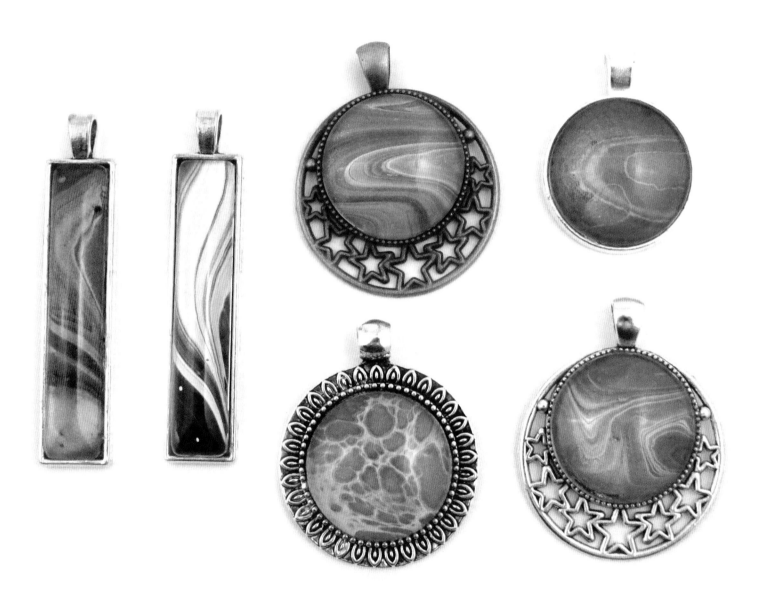

계절 아이템 *Seasonal Items*

아크릴 푸어링으로 크리스마스 장식 같은 계절 아이템을 만들 수 있어요. 저는 날씨가 좋은 계절에는 테라코타 화분을 꾸미곤 해요. 둘 다 집을 꾸미고 크리스마스를 기념하는 장식으로 최고예요. 이제 어떻게 만드는지 알아볼게요. 먼저 테라코타 화분부터 시작해요.

도구와 재료:

- 비비드컬러 아크릴 물감
- 비비드컬러 푸어링 미디임
- 물
- 컵
- 나무 막대
- 붓
- 니트릴 장갑

테라코타 화분:

- 원하는 크기의 테라코타 화분
- 바시니 또는 방수 실란트
- 테이프

장식:

- 유리 또는 플라스틱 장식
- 나무못 또는 목심(dowel)
- 스티로폼 조각
- 바니시

테라코타 화분

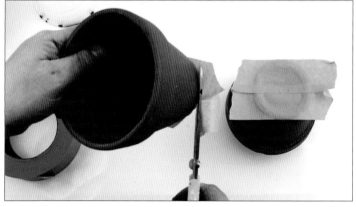

STEP 1
화분 밑바닥에 테이프를 붙이고 옆으로 빠져 나온 부분은 가위로 잘라내 주세요.

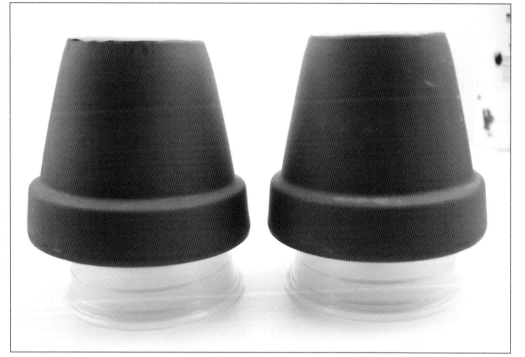

STEP 2

화분을 컵 위에 뒤집어서 엎어
여분의 물감이 아래로 흘러내릴 수
있게 해 줘요.

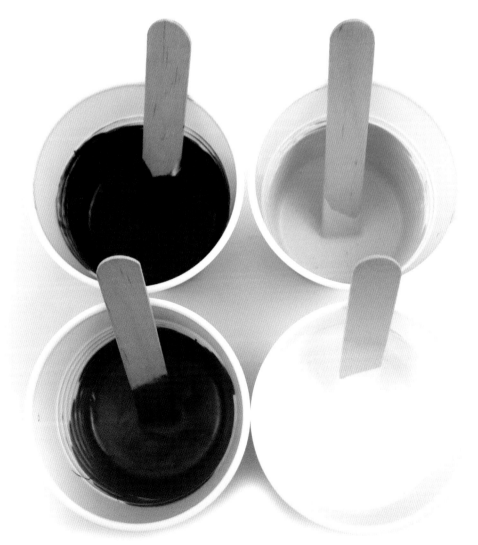

STEP 3

물감을 믹싱해요.
저는 두 가지 색조의 블루(파랑)
계열과 펄데코 물감
브라운(갈색), 화이트(하양)를
준비해서 푸어링 미디엄과 물감을
2:1 비율로 섞어 줬어요.
그다음 푸어링 작업에
알맞은 농도가 될 때까지
물을 추가해 주세요.

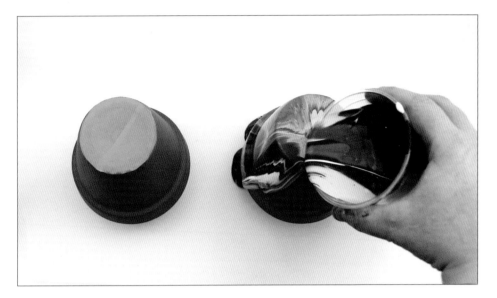

STEP 4

물감은 색깔별로 하나씩
부어줘도 되고 저처럼
더티 푸어(38~43쪽 참고)
기법을 써도 좋아요.

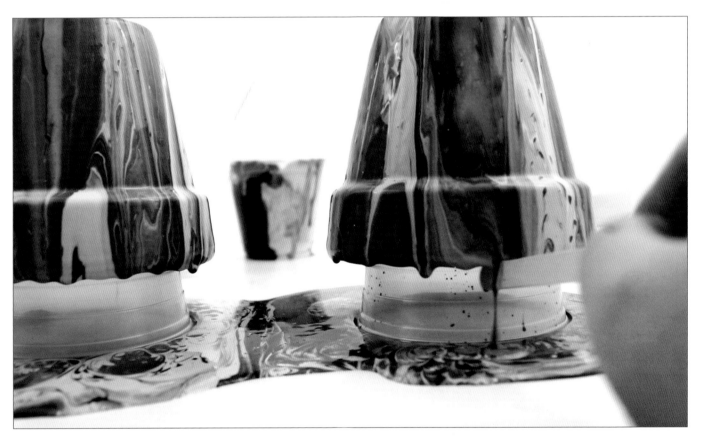

STEP 5

나무 막대나 손가락을 이용해 화분 가장자리에 맺힌 여분의 물감을 훑어 내 주세요. 그리고 24~48시간 동안 화분을 잘 말려 주세요.

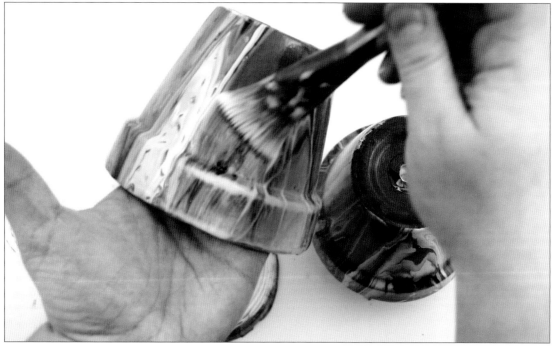

STEP 6

화분이 마르고 나면 테이프를 떼어내요. 화분에 식물을 심을 계획이라면 지금 단계에서 안팎에 방수 작업을 해요.
방수 작업을 하지 않으면 물이 들어가서 물감 안쪽에 방울이 맺히고 작품이 망가질 수 있어요.

붓을 이용해 바니시를 화분의 안과 밖에 발라 주세요.
바니시는 마르면 방수성이 생겨요.

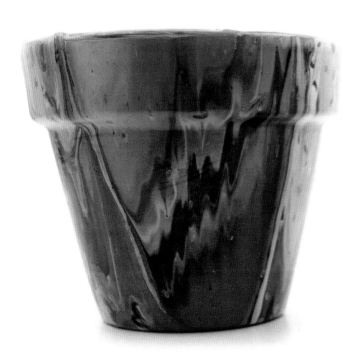

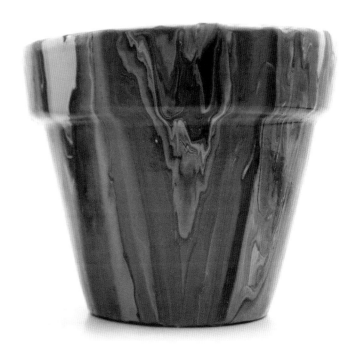

크리스마스 장식

STEP 1
나무못(목심)을 스티로폼 조각에 꽂고 장식을 얹어서 여분의 물감이 흘러내릴 수 있게 해 주세요.

STEP 2
물감을 준비해요. 이 예제에서는 크리스마스 축제 분위기가 나도록 레드(빨강)과 비리디언(녹색), 화이트(하양)을 준비했지만 어떤 색 조합이든 다 좋아요.

푸어링 미디엄과 물감을 2:1의 비율로 믹싱하세요. 물은 다른 프로젝트에서 넣었던 양보다 조금 적게 넣어서 약간 되직하게 믹싱해요. 그래야 물감이 다 흘러내리지 않고 장식에 붙어 있을 거예요.

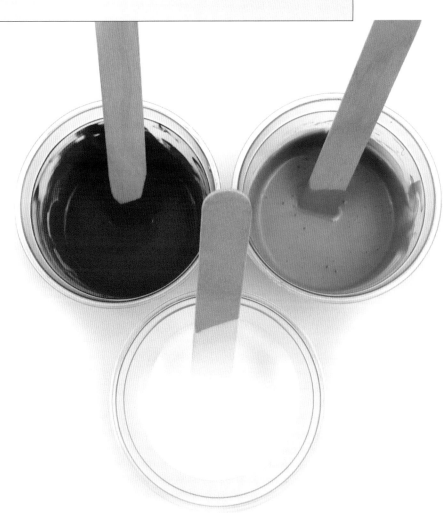

STEP 3

물감을 색깔별로 하나씩 부어도 좋고
저처럼 더티 푸어 기법으로 부어도
좋아요. 푸어링이 끝나면 장식을
나무못에 걸쳐둔 채로
약 24시간 동안 말려요.
그다음 액상 바니시를 붓으로 발라서
마무리해 주세요.

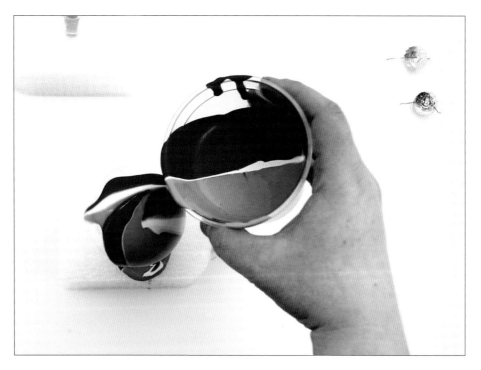

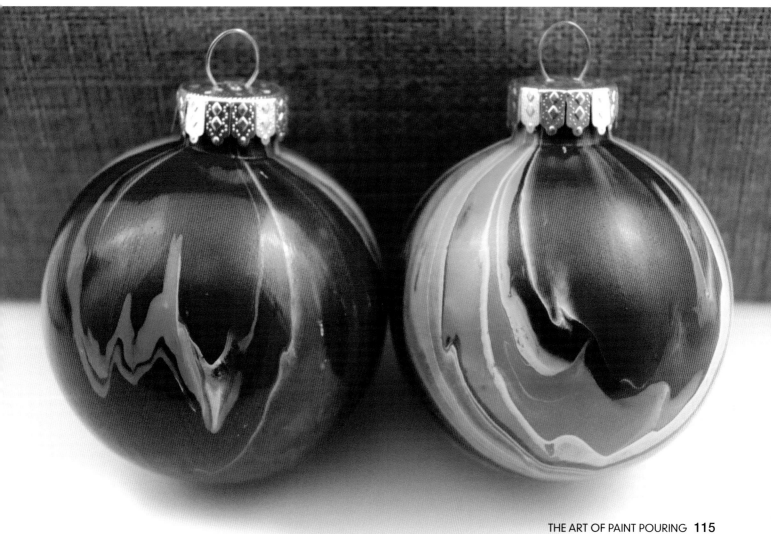

책갈피 *Bookmarks*

아크릴 푸어링으로 책갈피를 만드는 방법은 주얼리를 만드는 방법과 아주 비슷해요.
저는 펜던트 틀이 포함된 모양의 책갈피를 즐겨 사용하거든요.
책을 사랑하는 분께 드릴 수 있는 멋진 선물이 될 거예요.

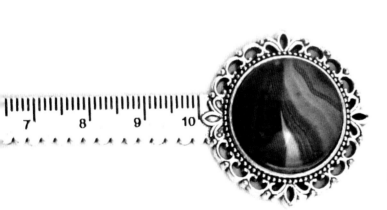

도구와 재료:

- 유리 카보숑
- 아크릴 가죽
- 책갈피 틀
- 주얼리용 접착제(에폭시 접착제 또는 E6000)
- 가위

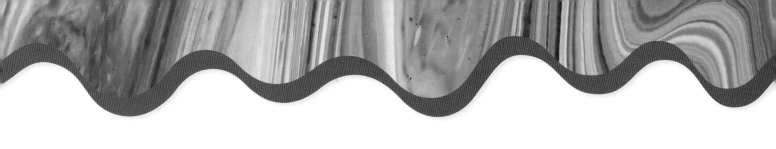

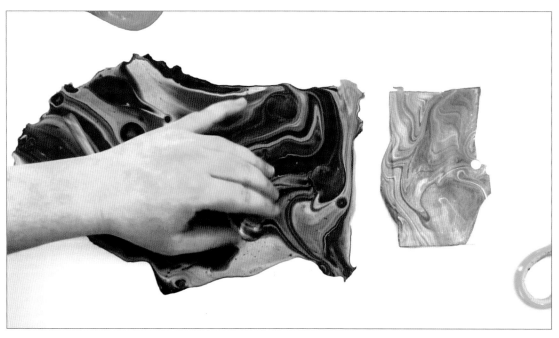

STEP 1

유리 카보숑을 아크릴 가죽 위에 올리고 위치를 바꿔가며 사용하고 싶은 부분을 찾아 주세요.
그다음 주얼리용 접착제를 사용해 유리와 아크릴 가죽을 붙여 주세요.

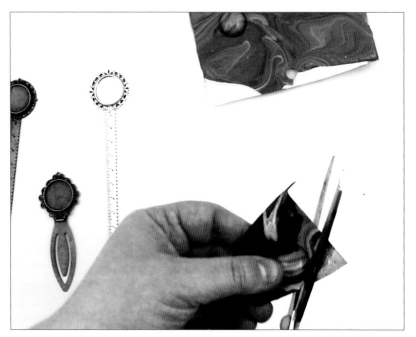

STEP 2

접착제가 완전히 마르도록
최소 24시간 동안 기다린 다음
아크릴 가죽에서 유리를 잘라내요.
잘라낸 유리는 에폭시 접착제 또는
E6000 접착제로 책갈피 틀에
붙여 주세요.

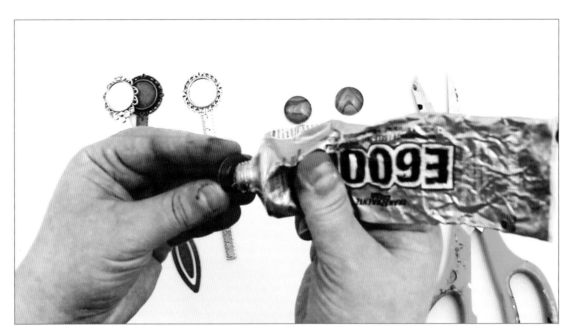

STEP 3

책갈피의 펜던트 틀에 접착제를 발라도 좋고 유리 뒷면에 발라도 좋아요.

유리를 펜던트 틀에 붙이고 꾹 눌러서 잘 붙게 해 주세요.

접착제를 너무 많이 발랐다면 가장자리로 새어 나올 수 있어요.

그럴 때는 휴지나 종이 타월로 여분의 접착제를 닦아내 주세요.

이제 최소 24시간 동안 책갈피를 잘 말려 주세요.

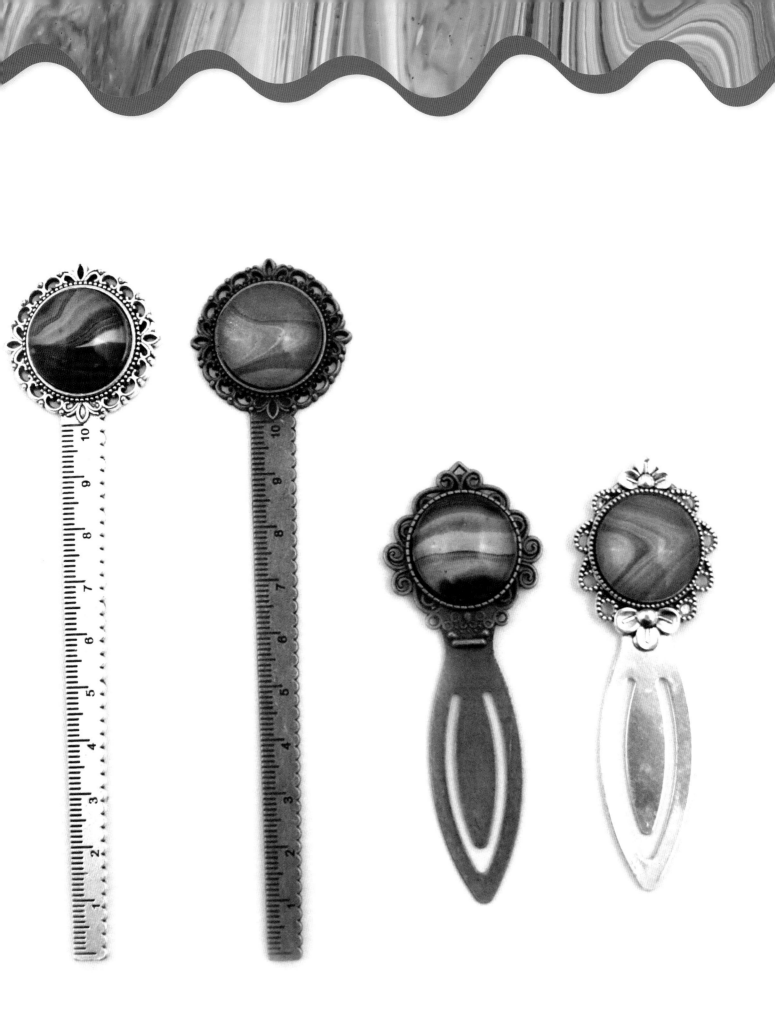

컵받침 *Coasters*

커다란 작품을 만드는 것도 즐겁지만 제가 제일 좋아하는 건 컵받침 만들기예요.
크기는 훨씬 작지만 많은 디테일을 표현할 수 있고 컵받침 하나하나가
서로 다른 작품이 되거든요.
저는 지름 10cm 크기의 둥근 나무판을 즐겨 사용하지만 정사각형이나 육각형 모양도 괜찮아요.
철물점에서 찾을 수 있는 크기가 작은 세라믹 타일을 사용하는 것도 방법이에요.
원이나 정사각형 모양 나무판은 온라인이나 공예점에서 구할 수 있어요.

도구와 재료:

- 비비드컬러 아크릴 물감
- 비비드컬러 푸어링 미디엄
- 원형 나무판
- 물
- 노루지 또는 비닐
- 컵
- 나무 막대
- 테이프
- 가위
- 레진
- 니트릴 장갑
- 방독 마스크
- 요리용 토치 또는 공예용 히팅건
- 코르크 또는 펠트
- 바니시 또는 방수 실란트

셀 형성을 위한 기타 도구:

- 액상 실리콘 또는 헤어오일 또는 세럼
- 요리용 토치 또는 공예용 히팅건

STEP 1

작업대에 노루지를 깔고 둥근 나무판을 컵 위에 올려서 여분의 물감이 흘러내릴 수 있게 해 주세요.

나무판이 뒤틀리지 않게 하려면 먼저 젯소나 프라이머를 발라 주세요.

STEP 2

이번 프로젝트에는 네거티브 스페이스 프로젝트(98~103쪽 참고)에서 쓰고 남은 블랙(검정), 골드(금색), 화이트(하양) 물감을 사용했어요. 남은 물감이 없다면 물감을 소량씩 지금 믹싱해 주세요.

원하는 기법으로 물감을 부어 주세요. 저는 네거티브 스페이스 기법을 사용했어요. 바탕색으로 블랙을 칠하고 그 위에 골드와 화이트를 부은 뒤 컵받침을 하나하나 기울여 원하는 디자인을 만들었죠. 셀작업도 해주었어요.

그다음 컵받침을 평평한 곳에서 잘 말려 주세요.

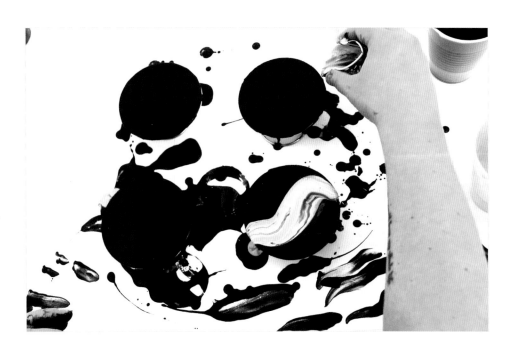

STEP 3

컵받침은 최소 2주 동안은 말려야 해요. 레진을 너무 금방 바르면 습기 때문에 레진이 투명하지 않고 흐려질 수 있기 때문이죠. 컵받침의 뒷면에 테이프를 붙여서 작업 뒤 묻은 레진을 쉽게 떼어낼 수 있게 해 주세요.

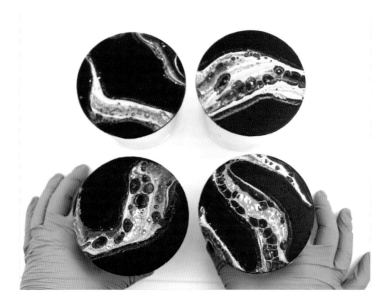

STEP 4

작업대에 노루지를 깔고 컵받침을
컵 위에 올려 주세요.

레진을 섞거나 사용하기 전에는 항상 안전에 관한
주의사항을 꼼꼼하게 읽고 장갑과
방독 마스크를 착용해 주세요.
유해한 기체가 발생할 수 있어요.

레진을 경화제와 섞을 때는 3분 동안 섞기를 추천해요.
기포는 걱정하지 않아도 돼요.
토치를 사용하면 제거할 수 있거든요.

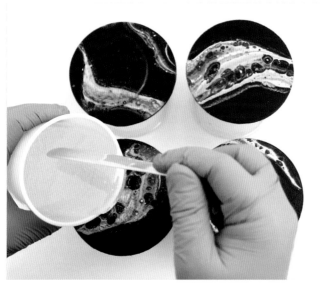

STEP 5

레진을 컵받침에 펴 발라요.
장갑을 낀 손으로 발라도 되고
나무 막대를 이용해도 돼요.
옆면도 잊지 말고 발라 주세요.
고르게 바르기 위해서 두세 번 겹쳐
바를 필요가 있어요.
겹겹으로 바를 때는 다음 겹을 바를 때까지
12시간 정도 간격을 둬야 해요.
다 바른 뒤,
토치 작업을 해 기포를 제거해 줘요.

STEP 6

일주일 정도 기다렸다가
뒷면을 마무리해요.
테이프를 떼어 내고 뒷면에
묻은 레진이 있다면
제거해 주세요.

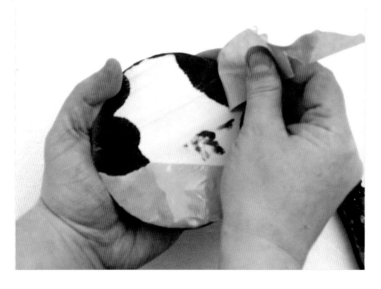

STEP 7
컵받침의 뒷면을 앞면과
어울리는 색깔로 칠해 주세요.
그리고 물감이 마르면 방수가 되는
바니시나 실란트를 발라 줘요.

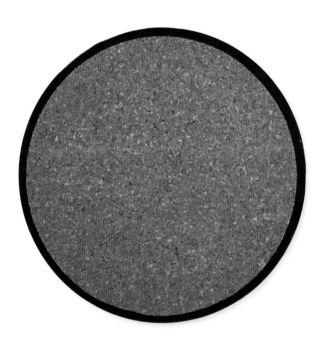

STEP 8
바니시가 마르면 코르크나 펠트를 컵받침 뒷면에 붙여 주세요.
저는 온라인에서 코르크를 구입했는데 뒷면이 접착식이었어요.
준비한 코르크나 펠트가 접착식이 아니라면 접착제로 붙이면 돼요.

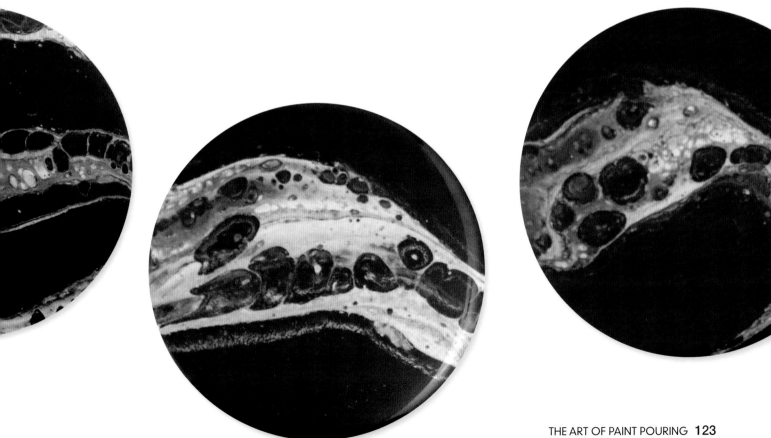

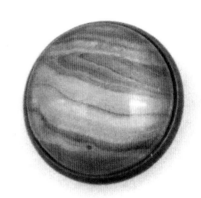

마그넷 *Magnets*

저는 두 가지 방법으로 마그넷을 만들어요.
둘 다 아주 간단하고 냉장고에 붙여 놓기
좋은 멋진 결과물을 얻을 수 있는 방법이에요.
선물하기에도 좋죠.
첫 번째 방법은 작은 자석 액자를 사용해요.
두 번째 방법은 주얼리 만들기와 비슷하고요.

도구와 재료:

- 뒷면에 자석이 달린 미니어처 액자
- 아크릴 가죽
- 유리 카보숑
- 펜던트 틀
- 주얼리용 접착제(에폭시 접착제 또는 E6000)
- 가위

미니어처 액자 마그넷

STEP 1

미니어처 액자의 뒷면을
열고 안에 내지가 있다면
꺼내 주세요.
액자의 유리나 내지를
이용해 아크릴 가죽이 얼마나
필요한지 크기를 재요.

STEP 2

아크릴 가죽을 액자에
맞는 크기로 잘라요.
이렇게 액자에 끼울 때는
종이로 만든 아크릴 가죽이
사용하기 더 수월해요.
훨씬 튼튼하고 액자 속에서
틀이 잘 잡히니까요.

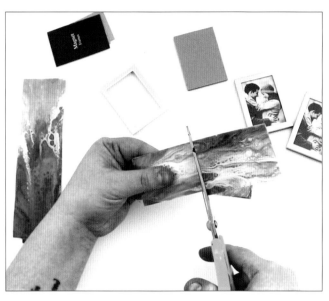

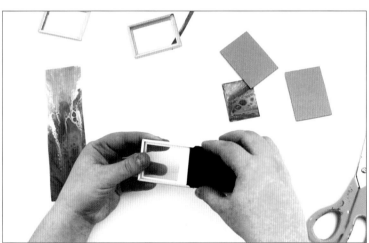

STEP 3

유리와 아크릴 가죽을
끼우고 액자의 뒷면을
닫아 주세요.

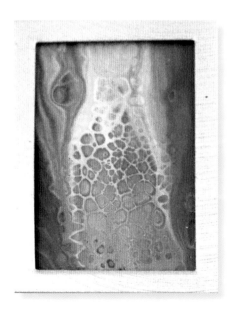
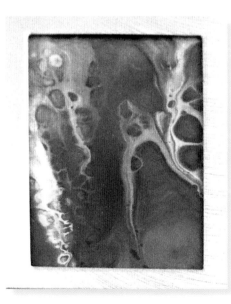
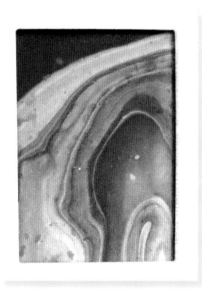

유리 펜던트 마그넷

STEP 1

아크릴 가죽에서 사용할 부분을
고르고 유리 카보숑을 접착제로 붙여
24시간 동안 건조해 주세요.
(STEP 1~2를 같이 진행해도 좋아요.)

STEP 2

펜던트 틀의 뒷면에 자석을
접착제로 붙이고 24시간 동안
건조해 주세요.

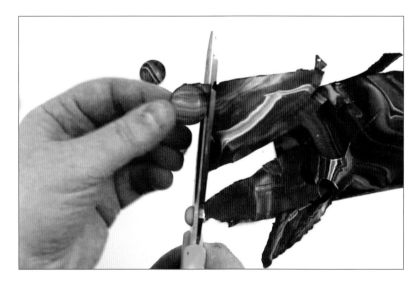

STEP 3

유리 카보숑을
아크릴 가죽에서 잘라 내요.

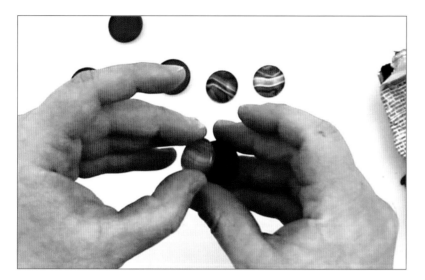

STEP 4

유리와 아크릴 가죽을
펜던트 틀에 붙여 주세요.
접착제를 너무 많이 발랐다면
옆으로 새어 나온 접착제를 휴지나
종이 타월로 닦아내 주세요.

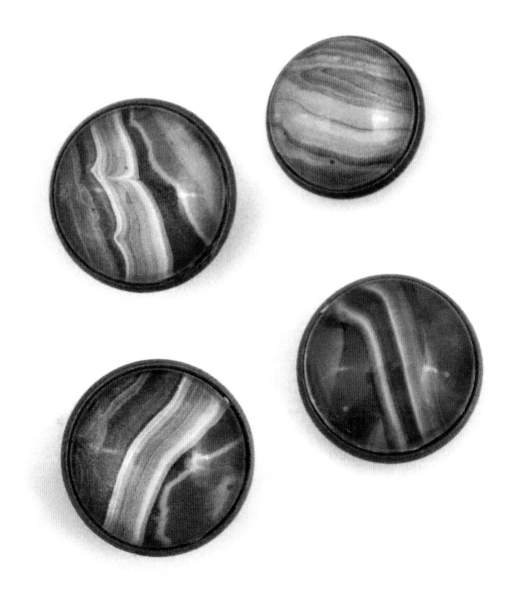

작가소개

어맨다 밴에버(Amanda VanEver)는 독학한 아티스트이며 전문 사서로 현재 미국 네바다 주 데이턴에 거주하고 있습니다.
태어나고 자란 곳은 미시건 주이고 인디애나 대학에서 도서관학 석사 학위를 받았습니다.

어맨다는 2015년, 젠탱글 그리기에 관심이 생기면서 미술을 시작했습니다.
그 후로 수채화를 배웠고 지금은 주로 아크릴 푸어링에 집중하고 있습니다.
아크릴 물감의 다재다능한 면과 아크릴 푸어링에 적용할 수 있는 수많은 기법에 매료되어 있습니다.
어맨다는 자신의 비결을 기꺼이 알려 주고 조언을 아끼지 않으며 다양한 스타일의 기법을 온라인에
공유해 준 아티스트들이 있었기에 실력을 기를 수 있었다고 생각합니다.

네바다 주 카슨시티와 자신의 온라인 샵(Etsy shop)에서 작품을 판매하고 있습니다.
그리고 매주 어맨다는 작업 과정 영상과 구독자들의 질문에 답하는 영상을 유튜브에 업로드합니다.

유튜브의 "Amada's Designs" 채널에서 어맨다를 만나 보세요.

유튜브 채널
"Amada's Designs"

푸어링 아트를 통해 예술가가 되신 여러분을 '사랑을 부어링 콘테스트'에 초대합니다.

사랑을 부어링® 컨테스트

 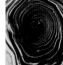

형식과 틀에서 벗어나, 누구나 쉽게 즐길 수 있는
푸어링 아트를 통해 사랑이 가득한 여러분의 아이디어를
부어링® 하며 상상력과 창의력을 맘껏 펼쳐보세요!

*부어링®: 한국어 붓다와 영어 푸어링(Pouring)을 조합한 신조어

콘테스트 기간

◇ 응모기간 : 2021년 3월 4일~25일
 · 1차 선정작(9명) 발표 : 2021년 4월 1일 · 최종 선정작(3명) 발표 : 2021년 4월 21일

참여방법

◇ 응모 방법
1. 비비드컬러 푸어링 키트를 활용하여 멋진 푸어링 작품을 만든다.
 (푸어링 기법은 자유선택)
2. 자신의 인스타그램 계정에 업로드 한다.
 * 필수 해시태그 : #사랑을부어링 #비비드컬러 #푸어링아트
3. 간단한 작품 소개와 함께 종이나라 공식 이메일(info@vvckorea.com)로 제출한다.
 *개인 계정 업로드 + 이메일 제출 모두 응모하셔야 인정 됩니다.

당첨 확률을 높이는 꿀팁!

· 아름다운 색 조합 및 색채혼합 등 푸어링 기법이 뛰어날수록 좋아요.
· 비비드컬러 푸어링키트 제품의 특징과 장점 소개를 같이 올려 주세요.
· 완성된 나만의 작품을 인테리어 소품처럼 멋지게 활용한 사진일수록 좋아요.
· ★중요★ 영상으로 제작하여 응모할 경우, 당첨 확률 Up Up!
· 챌린지처럼 친구들도 소환하여 소문내주세요~
· 최종 3인 선정 이외에도 패자부활전과 미공개 응모작 소개도 진행될 예정이니
 비비드컬러 인스타그램(@vividcolorkorea_official)에 많은 관심 부탁 드립니다.

경품소개

1 등 : 아이패드
2 등 : 앱코 비토닉, LP 턴테이블 스피커
3 등 : 비비드컬러 아크릴물감 + 푸어링 미디엄 대용량 세트 (제세 공과금 제외)
*경품 구성은 변경될 수 있으며 구체적인 안내는 비비드컬러 인스타그램 공지 참조
*콘테스트 기간 내 푸어링 아트 라이브방송도 준비되어 있습니다. 보다 자세한 라이브방송 및
 콘테스트 정보는 비비드컬러 인스타그램을 팔로우 하신 후 확인해 주세요.

비비드컬러
인스타그램

* 비비드컬러 공식 인스타그램 팔로우 방법 : 인스타그램 PC(www.instagram.com) 혹은 인스타그램 모바일앱 圖을 통해 인스타그램 가입 ⇒
 계정 검색창에 비비드컬러 혹은 vividcolorkorea 검색 ⇒ 비비드컬러 공식 인스타그램(vividcolorkorea_official) 팔로우